超解析

最終血戰

解析錄

鬼滅之刃

最終研究 2

大風文化

鬼滅之刃
― 族 譜 ―

本作中有許多家族登場。有的家族充滿了愛，有的家族則是充斥著憎恨、誤解、嫉妒……等複雜情感。根據族譜，以下可以了解各個家族的愛憎和宿命。

竈門家 & 我妻家

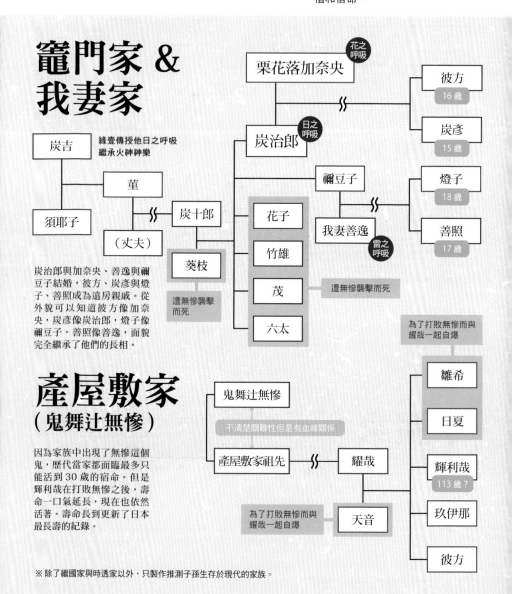

炭治郎與加奈央、善逸與禰豆子結婚，彼方、炭彥與燈子、善照成為遠房親戚。從外貌可以知道彼方像加奈央，炭彥像炭治郎，燈子像禰豆子，善照像善逸，面貌完全繼承了他們的長相。

產屋敷家
（鬼舞辻無慘）

因為家族中出現了無慘這個鬼，歷代當家都面臨最多只能活到 30 歲的宿命。但是輝利哉在打敗無慘之後，壽命一口氣延長，現在也依然活著。壽命長到更新了日本最長壽的紀錄。

※除了繼國家與時透家以外，只製作推測子孫生於現代的家族。

嘴平家

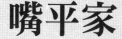

青葉的容貌比祖先溫和許多。雖然長得像伊之助，不過最終話最後一頁的分鏡看起來也有葵的影子。

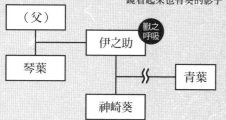

（父）

琴葉

伊之助 〔獸之呼吸〕

青葉

神崎葵

富岡家

推測義一是義勇的子孫。會把稀有品讓給轉世後的真菰，他這份溫柔是祖先的「記憶的遺傳」嗎？

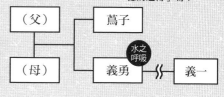

（父）

（母）

蔦子

義勇 〔水之呼吸〕

義一

繼國 & 時透家

繼國家因為巖勝有娶妻生子，判斷由孩子繼承而沒有斷絕血脈。緣壹沒有孩子，時透雙胞胎兄弟是因為承襲自巖勝的血統而跟他有血緣關係。

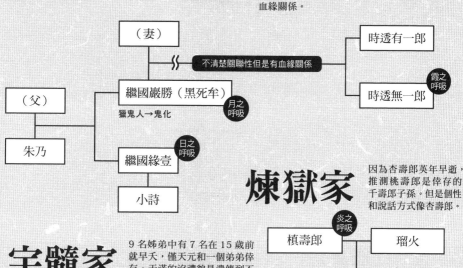

（妻）

繼國巖勝（黑死牟）〔月之呼吸〕
獵鬼人→鬼化

不清楚關聯性但是有血緣關係

時透有一郎

時透無一郎 〔霞之呼吸〕

（父）

朱乃

繼國緣壹 〔日之呼吸〕

小詩

宇髓家

9 名姊弟中有 7 名在 15 歲前就早夭，僅天元和一個弟弟倖存。天滿的沒禮貌是遺傳到不同於喜歡華麗的祖先血緣嗎？

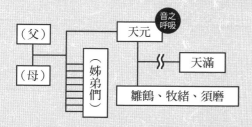

（父）

（母）

（姊弟們）

天元 〔音之呼吸〕

天滿

雛鶴、牧緒、須磨

煉獄家

因為杏壽郎英年早逝，推測桃壽郎是倖存的千壽郎子孫。但是個性和說話方式像杏壽郎。

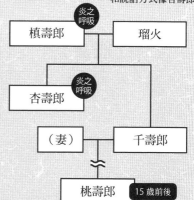

槇壽郎 〔炎之呼吸〕

瑠火

杏壽郎 〔炎之呼吸〕

（妻）

千壽郎

桃壽郎　15 歲前後

目次

第三章 子孫&轉世的考察

子孫轉世角色介紹

第四章 作品中留下的謎題與軌跡

關於本書

　　本書是從多方觀點來分析和考察《鬼滅之刃》的非官方副讀本。針對日本《週刊少年 JUMP》2016 年 11 號連載至 2020 年 24 號的漫畫《鬼滅之刃》（吾峠呼世晴著／集英社出版），2019 年播出的電視版動畫《鬼滅之刃》（ANIPLEX ufotable 製作），以及其他《鬼滅之刃》的相關作品，私下展開調查、確認和舉證，深入挖掘作品中沒有明確描寫的背景並提出想法。無論是從開始連載就支持至今的忠實粉絲，或是最近才知道這部作品的粉絲，應該都想要更了解《鬼滅之刃》這部作品的魅力吧。如果本書能讓大家達成這個心願，將會是我們的無上光榮。

請注意劇透

　　《鬼滅之刃》在日本《週刊少年 JUMP》的連載已於第 205 話結束了。本書將從所有的 205 話來考察故事。因此會提及本書發售時還未出版的漫畫單行本第 23 集的內容（部分名稱、台詞為暫譯）。對於尚未看過連載的讀者來說會透露劇情，敬請理解。另外，電影《劇場版「鬼滅之刃」無限列車篇》的相關內容是截至 2020 年 9 月 14 日當時的公開情報。

參考文獻

週刊少年ジャンプ（集英社）
『鬼滅の刃』1～21 巻
　　（吾峠呼世晴／集英社）
『鬼滅の刃 しあわせの花』
　　（吾峠呼世晴、矢島綾／集英社）
『鬼滅の刃 片羽の蝶』
　　（吾峠呼世晴、矢島綾／集英社）
『鬼滅の刃 風の道しるべ』
　　（吾峠呼世晴、矢島綾／集英社）
『鬼滅の刃公式ファンブック 鬼殺隊見聞録』
　　（吾峠呼世晴／集英社）

參考資料

『鬼滅の刃』Blu-ray&DVD 第 1～11 巻
／アニプレックス
Wikimedia commons
Pixabay

參考網站

ベネッセ 教育情報サイト（https://benesse.jp/）
ORICON NEWS（https://www.oricon.co.jp/）
全日本刀匠会（https://www.tousyoukai.jp/）

名字由来 net（https://myoji-yurai.net/）
不思議なチカラ（http://fushigi-chikara.jp/）
障がい者の就活ガイド MyMy チャンネル
（https://note.mymylink.jp/）
47 News（https://www.47news.jp）
産経新聞 Web（https://www.sankei.com/）
東京都神社庁（http://www.tokyo-jinjacho.or.jp/）
秋葉山本宮秋葉神社
（https://www.akihasanhongu.jp/）
気象庁
（http://www.jma.go.jp/jma/index.html）
雲取山荘（http://kumotorisansou.com/）
公益財団法人結核予防会
（https://www.jatahq.org/）
博物館明治村
（https://www.meijimura.com/）
バーチャル刀剣博物館「刀剣ワールド」
（https://www.touken-world.jp/）
ベニクラゲ再生生物学体験研究所
（https://benikurage2018.com/）
BBC NEWS JAPAN
（https://www.bbc.com/japanese/）

第一章

人物關係交叉考察

在原作故事中有許多充滿魅力的登場角色。本章將會以競爭對手們之間熱血的攻防，以及男女之間令人心跳加速的交流為基礎，用雙雙對比的形式來深入進行考察。

竈門炭治郎 × 竈門禰豆子

兄妹

因體貼顧慮對方而交錯的兩人
各自對「家族的幸福」的定義

共同迎戰的敵人

寺廟的鬼／沼澤之鬼／矢琵羽＆朱紗丸／下弦之伍·累／下弦之壹·魘夢／上弦之陸·墮姬＆妓夫太郎／上弦之肆·半天狗

協力必殺技

爆血（對累之戰）／爆血刀（對半天狗之戰）

哥哥想要讓變成鬼的妹妹變回人類而奮戰不懈，妹妹雖然變成鬼卻仍想要保護哥哥——在《鬼滅之刃》的前情提要中，經常會出現這個說明文。炭治郎和禰豆子的兄妹情是故事的關鍵，對粉絲而言可以說是眾所周知的事實。不過炭治郎和禰豆子之間，似乎也存在著希望對方幸福，因而產生的「價值觀上的差異」。

「你不要再道歉了……哥哥你應該懂的，你要明白我的感受。」（第11集第92話）

從以前禰豆子對炭治郎說的這段話，可以看出兩人心境上的差異。炭治郎應該曾經為了生活過得不富裕，好幾次向家人道過歉吧。身為長男的責任感和堅忍不拔，是炭治郎所謂的「核心」部分。他強烈認為一家之長就是要讓家人過得幸福，推測他因為無法讓家人心滿意足地生活，覺得自己太窩囊了，才會無意識地不斷說出道歉的話。不過哥哥的「歉意」對禰豆子而言，應該每次都讓她感到很難過。「向前進吧！一起努力吧！」（第11集第92話）如她說這句話時所表現的心情，以禰豆子的立場來看，炭治郎獨自忍耐和奉獻所建立的幸福，不能稱之為「幸福」。禰豆子認為的家人的幸福，是無論苦樂都由全家一起分而產生的。

命運

從變成鬼的禰豆子與炭治郎
來解讀關於竈門兄妹的命運

擔而成立。另一方面，炭治郎則是比起自己更重視家人的幸福。明明同樣都希望幸福，哥哥卻總是犧牲自己來守護家人的幸福——這樣的差異必讓禰豆子焦急不已。

在故事最高潮時她對炭治郎說：「讓哥哥獨自一人背負起一切。」（第23集第202話）這句話應該不僅意指變成鬼期間的事。可以推測這是她對個性太過溫柔的哥哥，以前每天為了家人，無論如何都想要獨自一肩扛起責任，因而滿懷歉意所說出的話。

曾經變成鬼的禰豆子，即使被鬼化的炭治郎咬過也沒有產生影響。雖然說忍的

藥效也有關係，但是從拯救炭治郎這件事來看，禰豆子的存在成為至關重要的關鍵，讓人不禁覺得到一切都是命中注定。

以前鱗瀧在炭治郎和禰豆子出現時，曾經說過巨大齒輪已經開始轉動之類的話，後來就如同應驗他的話一般。「禰豆子克服太陽，成為無慘襲擊的導火線」「身為人類的炭治郎之存在，讓無慘決心要讓他人繼承自身力量」「具備鬼化耐性的禰豆子阻止了炭治郎」。以上每個環節都是打倒無慘的必要要素，因為炭治郎與禰豆子在不同的時機點變成了鬼，才得以付諸實現。當然，也多虧了歷代鬼殺隊隊士的鞠躬盡瘁，不過看起來炭治郎和禰豆子無庸置疑是背負著終結與鬼之間的戰鬥，這樣特別命運的一對兄妹。

竈門炭治郎 × 我妻善逸

相遇
最終選拔時

共同迎戰的敵人
響凱／蜘蛛之鬼（扮演累的哥哥的鬼）／下弦之壹・魘夢／上弦之陸・墮姬＆妓夫太郎／鬼舞辻無慘

協力必殺技
〈同時攻擊〉水之呼吸參之型・流流舞＋雷之呼吸壹之型・霹靂一閃・八連（在伊之助之後同時攻擊、對墮姬之戰）

〈連續攻擊〉雷之呼吸壹之型・霹靂一閃→日之呼吸・圓舞（＋伊之助也與炭治郎同時攻擊、對無慘之戰）

〈連續攻擊〉日之呼吸・日暈之龍頭舞→雷之呼吸壹之型・霹靂一閃神速（炭治郎沒有施展、對無慘之戰）

友情
藉由味道和聲音事先察覺心情
彼此是能互相理解的存在

與炭治郎同期的5人各自擁有跟五感相關的能力，在粉絲之間以「五感組」這個暱稱備受歡迎及喜愛。在這群人當中，炭治郎的嗅覺和善逸的聽覺，可以說同樣都能夠理解他人的情感。舉例來說，在第一本小說《鬼滅之刃 幸福之花》的第1話〈幸福之花〉，善逸察覺到炭治郎的聲音變化——也就是心情上的動搖。實際上善逸

指出的內容跟炭治郎真正的想法有些微不同，但炭治郎還是對自己的動搖看穿而大吃一驚。就算沒有把想法說出口，對方還是能夠理解……雖然沒有精準到這種程度，但炭治郎和善逸是很容易理解彼此心情的關係仍是個事實。在善逸得知桑島切腹的消息後，開始專心一志地修練時，炭治郎應該也用氣味感受到善逸心境上的變化吧。

身體能力並不是隨意就能切換開關的，而是無關本人的意志，自然而然地接

化。

治郎的聲音變

兄弟

炭治郎的託付，善逸被託付——
兩人圍繞著禰豆子的「繼承」

收情報。如果是這樣的話，在炭治郎鬼化之際，善逸的耳朵想必也察覺到了炭治郎聲音的變化。如善逸所言，炭治郎的聲音像「讓人泫然欲泣的溫柔聲音」。如果善逸聽到了炭治郎鬼化後的溫柔聲音，對他而言肯定是極大的衝擊。

原作的主題「繼承」，也能在這兩人的關係中發現。炭治郎剛開始似乎一直警戒著善逸，因為他愛好女性又迷戀著禰豆子。但是在看到善逸不僅接受身為鬼的禰豆子，而且想要讓禰豆子開心並保護著禰豆子之後，炭治郎的「哥哥警報」也似乎逐漸鬆懈下來。在回家路上跟三郎爺爺再會時，雖然善逸趁亂抱住了禰豆子，然而一旁的炭治郎並沒有責備他，或許因為跟三郎爺爺重逢而被轉移注意力，但也有可能是他假裝沒看到吧。

順帶一提，在這段劇情的結尾部分，也可以看到許多禰豆子對善逸表現出好感的態度。當善逸因看不到盡頭的掃墓而哭出來時，她摸了摸他的頭，還幫他盛飯……或許炭治郎在住院期間，就不時看過兩人親密相處的情景吧。禰豆子雖然因為鬼化影響在個性方面退化成幼童，但是禰豆子恢復成人類後，已擁有自我主張並恢復原狀。炭治郎或許早就下定決心，只要是禰豆子選擇的對象，就會把她託付給對方，所以才會把禰豆子託付給善逸吧。

竈門炭治郎 × 嘴平伊之助

正因為擁有完全相反的價值觀
兩人才能彼此影響並互相學習

炭治郎與伊之助……兩人無論個性、價值觀還是強項都截然不同，可以說是一對能在對方身上找到自己不足之處的組合。炭治郎從小就感受著家人的親情，一直都是與他人互助過日子。另一方面，在山裡被野豬養大的伊之助則是相當不尋常的存在。雖然有跟孝治等人交流，但是基本上在成長過程中，沒有與他人共同生活

的經歷。炭治郎在與某人一同歡笑中發現幸福；伊之助認為跟強者比力氣才是無上喜悅。兩人在大相逕庭的環境下成長，價值觀迥然相異，起初當然不可能馬上就毫無隔閡地相處。不過正因為在每件事上都完全相反，對方的存在才會讓人感到新鮮，也會受到比別人多一倍的刺激吧。伊之助學會家人和同伴的重要性；炭治郎學會戰鬥技巧，各自從對方身上吸收自己的不足之處，兩人一起茁壯成長。如果沒有炭治郎，伊之助的人類情感就無法培育完全；

相遇
在鼓屋執行任務時

共同迎戰的敵人
響凱／蜘蛛之鬼（扮演累的父母的鬼）／下弦之壹・魘夢／上弦之陸・墮姬＆妓夫太郎／鬼舞辻無慘

協力必殺技
〈連續攻擊〉獸之呼吸肆之牙・仔細劈開→火神神樂・碧羅之天（對魘夢之戰）

〈連續攻擊〉水之呼吸肆之型・打潮→（沒有型名）裂裟斬（對蜘蛛之鬼母親之戰）

〈連續攻擊〉獸之呼吸捌之型・爆裂猛進→水之呼吸參之型・流流舞（善逸也跟炭治郎同時攻擊、對墮姬之戰）

〈連續攻擊〉獸之呼吸陸之牙・亂咬椿→日之呼吸・炎舞（對無慘之戰）

〈同時攻擊〉日之呼吸・圓舞＋獸之呼吸伍之牙・瘋狂撕裂（對無慘之戰）

友情

因為很重要而下不了手……
伊之助心中萌生的同伴意識和友情

伊之助會因為某人的溫柔和關懷而手足無措，或是跟鬼殺隊隊員們肝膽相照，漸漸學會與他人相處。然後在與無慘的最終決戰中，伊之助完全釋放內心對朋友與同伴的關心。「還給我，把他們的手腳和性命全都還來。如果做不到的話，就死一百萬次贖罪吧！」（第23集第197話）這般情緒激昂的場面，作為他精神層面也有所成長的證明，一點都不言過其實。

伊之助是在弱肉強食的世界中成長，

如果沒有伊之助，炭治郎或許也無法成長為成熟的劍士。

對他而言死亡本來就近在咫尺。生物的死亡是自然法則，並不值得悲傷。如果是剛加入鬼殺隊時的他，一定是那麼認為。不僅話語本身如此，甚至抱持著獨特的生死觀，正因為知道伊之助以前的想法，炭治郎才會不禁落淚吧。而且在那之後，伊之助雖然想要阻止變成鬼的炭治郎，結果卻殺不下去。「下不了手……不行啊，炭治郎，我做不到。」（第23集第201話）在這簡短的話語中，濃縮了他對朋友的深厚情感及深刻的苦惱。就算腦袋知道必須阻止炭治郎，心靈卻不允許自己那麼做。這時伊之助腦海中浮現炭治郎說過的話：「因為我們是同伴，是情同手足的關係。」（第23集第201話）在他心中，這想必是永生難忘，很重要的一段話。

竈門 炭治郎 × 富岡 義勇

相遇
禰豆子攻擊炭治郎時

共同迎戰的敵人
下弦之伍・累／上弦之參・猗窩座／鬼舞辻無慘

協力技
〈同時攻擊〉水之呼吸陸之型・扭動漩渦＋水之呼吸參之型・流流舞（對無限城的嘍囉之戰）

〈連續攻擊〉水之呼吸拾壹之型・風平浪靜→火神神樂・烈日紅鏡（對猗窩座之戰）

命運
對彼此來說都是「恩人」——兩人都為對方帶來人生轉機

炭治郎與義勇，可以說對彼此而言都是恩人吧。《鬼滅之刃》是炭治郎為了讓變成鬼的妹妹變回人類，加入鬼殺隊而展開的故事。如果義勇沒有在禰豆子攻擊炭治郎時趕赴現場，竈門兄妹往後的人生應該會截然不同。炭治郎或許會沒有任何依靠，又找不到讓禰豆子恢復成人類的方法，然後始終獨自一人不知所措地活下去吧。

可以說，正是因為那天有跟義勇相遇，炭治郎才能得到與無情的命運戰鬥的一線希望。

義勇同樣也因為炭治郎的一番話，而讓人生產生巨大變化。「義勇先生，你不打算將錆兔託付給你的東西，傳承下去嗎？」（第15集第131話）炭治郎的這句話成為契機，義勇不再責備倖存的自己，而是開始積極地面對人生。

義勇除了以師兄身分，在暗地裡一直守護炭治郎成長之外，也對他懷抱感謝之意。正因如此，當炭治郎變成鬼時，義勇才會毫不猶豫地選擇「討伐」。當然他肯定也像伊之助一樣並不想殺死炭治郎，只是更強烈的意志是，義勇並不想讓炭治郎墮落成奪走人命的鬼。

尊敬

容易親近的炭治郎與保持距離的義勇
個性南轅北轍，卻同樣很重情義

炭治郎壓倒性的溝通能力，源自於對他人的深厚情感。「情」這個關鍵字，對義勇來說也一樣。他放了本該憎恨的鬼・禰豆子，為想要讓妹妹恢復成人類的炭治郎指引方向。在兩人即將被處分時，甚至以自身性命作為擔保……這些行動都足以證明他對竈門兄妹有情才會如此。義勇的言行舉止常因表達不足，讓人難以理解真正的想法，往往給人不夠體貼的印象。如同在刀匠村中炭治郎提醒過無一郎那般，他難以接受不顧慮他人的人。即便如此，炭治郎仍不曾對義勇發過脾氣，因為他知道義勇只是不擅於表達，其實很有人情味。

無法原諒傷害妹妹的傢伙：男子漢・炭治郎！
其實他所尊敬的師兄義勇在過去曾經……

　　提到過去曾經傷害禰豆子的人，馬上就會想到實彌。後來炭治郎再次見到實彌時，雖然畢恭畢敬地問候，卻依然沒有忘記要態度堅定地告訴他：「因為我也不認同你！你曾經傷過禰豆子！」（第15集第132話）向他聲明自己很生氣。

　　其實在鬼殺隊中，還有另一個曾經向禰豆子揮刀的人，那就是義勇。義勇抓住剛變成鬼的禰豆子，當炭治郎為了阻止他而喊叫時，仍當面用刀刺向禰豆子。話雖如此，義勇的行動以結果來說是想要救炭治郎，而實彌的目的則是為了懲罰才用刀刺禰豆子，兩者並不一樣，所以義勇的行動在炭治郎心中並不算數。

竈門炭治郎 × 煉獄杏壽郎

相遇
決定如何處分炭治郎和禰豆子的柱共同審判時

共同迎戰的敵人
下弦之壹・魘夢／上弦之參・猗窩座

命運
賣炭的家族與殺鬼維生的家族……
本來應該沒有機會相遇的兩人

杏壽郎是一個為炭治郎指引生存方式的存在。他留下的「燃燒熱情」這句話，是炭治郎的精神支柱，也成為炭治郎印記浮現的觸發器。無論是以一名鬼殺隊隊士，還是以一個人的身分，若說杏壽郎就是炭治郎的模範，一點都不為過。

雖然杏壽郎為炭治郎的人生帶來如此重大的影響，但是一想到兩人的家傳事業，

就會覺得他原本應該不會跟炭治郎相遇才對。煉獄家歷代擔任炎柱，是一直在殺鬼的世界裡活躍的家族。另一方面炭治郎則為賣炭家族出身，本來的人生應該是個與戰鬥毫不相干的人類。如果無慘沒有襲擊竈門家，禰豆子也沒有變成鬼的話，杏壽郎和炭治郎的人生應該不會有所交集。

此外，炭治郎之所以會深受杏壽郎的感化，除了杏壽郎本身的魅力以外，或許也跟生長環境有關。炭治郎之前一邊賣炭

一邊與家人拘謹地過日子，在他的身邊，基本上應該少有跟杏壽郎生活方式相似的人。炭治郎周遭會碰到的大多是像三郎爺爺那樣以製傘維持生計，或是向他買炭的店家那般互相交流的鎮民等等，都是安穩度日的人們。

正因為如此，生來就一直以劍士身分

生存的杏壽郎，其身影才會鮮明地映照在炭治郎眼裡。身處與死亡比鄰而居的世界，為了某個人奉獻性命，並認定是自己職責所在的生存方式。看著如此的杏壽郎，炭治郎才有了真正意義上，作為劍士身分生存下去的覺悟。在觀賞《劇場版「鬼滅之刃」無限列車篇》時，若以炭治郎視角來看杏壽郎的戰鬥，或許可以體會到另一種深刻的感悟。

期待

對杏壽郎而言炭治郎是怎樣的存在？從柱共同審判來找出他的真正想法

對炭治郎而言杏壽郎是什麼樣的存在，在故事本篇已有反覆不斷地描寫過，但杏壽郎眼中的炭治郎又是怎樣的人，卻

都不太提到。究竟杏壽郎對炭治郎懷抱著怎樣的想法呢？

值得留意的是，杏壽郎在炭治郎和禰豆子接受柱共同審判時所說的台詞。當炭治郎宣言會和禰豆子兩人一起打倒無慘時，杏壽郎在心中佩服地想著：「唔！很不錯的決心！」（第6集第47話）雖然沒有用言詞直接表明，但由此可知杏壽郎讚許炭治郎的氣慨。如此一來，之後在無限列車裡跟炭治郎再次見面時，之所以會立刻拉攏他：「你來當我的繼子吧，我會照顧你的！」（第7集第54話）很有可能不是一時興起，而是他在柱共同審判時就已經認可了炭治郎，打算要幫助他成為實力堅強的劍士。

竈門炭治郎 × 栗花落加奈央

互相拯救彼此的人生
炭治郎與加奈央「想法的傳承」

相遇
最終選拔時

共同迎戰的敵人
鬼舞辻無慘

提到炭治郎與加奈央，應該很多人會想起擲硬幣的橋段吧。加奈央之前一直無法依自己的意志做決定，在跟炭治郎交談後，她漸漸地開始會傾聽自己內心的聲音。「內心是人們的原動力，不管到哪裡，妳的心都能夠變強的！」（第7集第53話）炭治郎的這番話對加奈央而言，就算說是珍寶應該也不為過。

加奈央對炭治郎來說也是恩人。炭治郎變成鬼後失去自我和自制力，傷害了禰豆子。炭治郎一直為了最愛的妹妹奮鬥至今，卻因為變成鬼而攻擊妹妹，沒有比這個更殘酷的劇情發展了。

而被忍託付變回人類的藥的加奈央，解決了這個絕望情勢。她不顧會使自己失明的危險，發動彼岸朱眼撲向炭治郎。如果沒有加奈央自我犧牲的行動，炭治郎應該就無法變回人類了。他不僅無法跟變回人類的禰豆子重逢，甚至可能會親手殺死同伴。以前多虧炭治郎的協助，加奈央取回了自我意志，之後又聽從「想要救炭治郎」的心聲拯救了炭治郎——這一連串劇情，也可以說是象徵了原作的主題「想法的傳承」。

天然博愛系主角・炭治郎的成長！
從何時開始意識到加奈央的存在？

炭治郎與加奈央一同欣賞櫻花時，心中想著「好溫柔」（第23集第204話），並且臉頰微微泛紅。不拘年齡或性別，炭治郎總能抓住眾多人士的心，然而卻完全沒有察覺他人對自己的好感──以前的他完全符合「博愛系」這個稱呼，簡直將遲鈍發揮到極致。某種意義來說炭治郎曾經是個罪惡的男人，沒想到有一天能看到他露出男生戀愛中的表情！以一直守護著炭治郎的讀者立場來看，總覺得感慨萬千。

那麼炭治郎是從何時開始在意加奈央的呢？加奈央在擲硬幣的對話之後，曾緊握銅板抱在胸口。另外，在描述後續故事

的第一本小說《鬼滅之刃　幸福之花》的第3話〈占卜騷動始末記〉，在炭治郎面前滿臉通紅的加奈央躲在忍背後，不時有她意識到炭治郎而害羞的表現。另一方面，炭治郎在這時很可能還沒有對加奈央抱有特別情感。不過也有可能只是他還沒察覺到自己內心深處對加奈央有好感。炭治郎在被注射恢復人類的藥時，對於加奈央說的話：「炭治郎不行喔，快點變回來，不能讓禰豆子哭啊……」（第23集第202話）做出了反應，接著在恢復成人類後，對上視線的兩人互相露出微笑。無慘之戰，或許就是令炭治郎發覺自己對加奈央懷有戀慕之情的重要時機。

19

竈門炭治郎 ╳ 繼國緣壹

「具備才能者與不具備才能者」度過大相逕庭人生的兩位主角

《鬼滅之刃》主角不用說當然是炭治郎。但是，如果沒有初始劍士緣壹存在，這部作品就無法成立了吧。正是因為有緣壹教導呼吸法，以及繼承的劍士們創造出各自型態的經歷，炭治郎等人才能消滅無慘。某種意義來說，關係互為表裡的兩人在才能方面也是截然不同。獨自一人追殺無慘，深具實力的緣壹是貨真價實的天才。

相遇
沒有直接見過面，但是炭治郎藉由祖先炭吉的記憶遺傳而認識緣壹。

是被授予特別能力的天選之人。另一方面，炭治郎則是如他自己所分析的：「我一定不是……被挑選上的高手。」（第10集第81話）不像緣壹那樣具備獨一無二的才能。雖然兩人同樣都在追殺無慘，但是在劍士才能的方面，卻有著「具備才能者與不具備才能者」這個決定性的差異。

不過那終究只是才能上的差異。如果兩人生長在同個時代，而且有見到面的話，炭治郎在緣壹的眼中，應該會是「具備才能者」吧。在老家被視為禁忌之子、妻兒被殺、跟同伴離別……對於獨自持續獵鬼的緣壹而言，被大批同伴包圍的炭治郎看起來才比較像是「具備才能者」。

人生

不僅只有呼吸法和型態而已！炭吉傳承給子孫的緣壹的「想法」

「在這世上，一切事物都那麼美好。光是能夠出生在這個世界上就很幸福了。」（第21集第186話）正如這段台詞象徵的，緣壹對生存在這世上的事物，以及存在的一切都懷抱敬意。所以一旁聽了這段話，感受到其含意的炭吉，才會將緣壹的精神連同日之呼吸和耳飾一起傳承給子孫。

炭治郎之所以具備對鬼也能慈悲為懷的溫柔，不只是因為與生俱來的人格特質，應該也有大部分是經由教育所培育的。希望後代能像緣壹一樣成為尊重並敬愛他人之人——炭吉的願望承襲給後代子孫，相信炭治郎和禰豆子應該也繼承了衣缽。

Character Column

為了世間和平而殉命的劍士・緣壹
考察關於他輪迴轉世的可能性

根據在現代篇登場的我妻善照所說的話：「我相信哦！為了和平與惡鬼戰鬥而犧牲的人們，絕對都已經轉世過著幸福的生活了。」（第23集第205話）如果他的想法正確，緣壹也很可能以某種形式轉世。根據第21集第191頁的「戰國竊竊私語②」，緣壹在妻子過世後始終維持單身，沒有留下子孫。一生都不斷地獵鬼，在與兄長黑死牟的戰鬥中喪命的他，毫無疑問是為了世間和平與鬼戰鬥後殉命的人物。或許在炭治郎等人生活的大正時代，或是在炭彥等人所生活的現代，轉世後的緣壹也在某個地方活著呢。

竈門炭治郎 × 鬼舞辻無慘

宿敵

他人的性命和自己的性命……
炭治郎與無慘的生死觀差異

相遇
淺草的街上

依據主角和宿敵這層關係，作品中有不少描寫炭治郎與無慘對話的場面。隨著次數增加，兩人的價值觀差異也因此浮現。

那也是理所當然的，畢竟無慘幾乎感受不到每個生命所代表的重量。對他而言只有自己才是「生命」，包含人類和鬼在內的其他生物，都只是存在在那裡的事物罷了。

輕視自己以外的性命的生死觀，以及不當一回事地說失去重要之人的痛苦和伴隨而來的憎惡是異常……無慘的每個想

無慘並不具備「人類和鬼能感受到喜悅和悲傷」的認知。「開口閉口都想報殺父母之仇、殺子之仇、殺兄弟之仇，滿腦子就只想著這種事。」「死在我手上就把它想成是遇上大災難。」（第21集第181話）這些話更是彰顯出他的生死觀。

面對如此輕視生命的無慘，炭治郎反駁說：「你是……不應該存在的生物。」（第21集第181話）對於為了讓禰豆子恢復成人類、為了同伴而戰的炭治郎來說，無慘的想法跟他完全對立。對炭治郎而言，性命和生存是因為他人存在才成立。因為炭治郎的價值觀認為，幸福是從與某人一起生活的日子中獲得的，所以就算最終決戰只有自己倖存下來，也毫無意義。

法，一定都成為炭治郎每每下定決心，要打敗無慘的重要因素。

命運

無慘把炭治郎變成下一個鬼王！
失敗案例的繼承成立條件是什麼？

無慘在最後的最後所策劃的炭治郎鬼化計畫，是原作中唯一繼承失敗的例子。

無慘領悟到自己的存在即將消滅，這時才第一次理解耀哉曾說明過的「繼承給他人」的含意，並且實際付諸行動。因為炭治郎變成了鬼，無慘的計畫一時之間看起來成功了……但是只要想到在原作描寫過的繼承實例，無慘的失敗可以說是必然的。

鬼殺隊之所以能跨越數代一直存在，是因為「人的意念」。想要為被殺之人報仇，想要保護倖存的人，想要代替重要之人實現心願……就算形式不盡相同，卻同樣都是對自己以外的其他人懷抱著強烈的想法。

然而無慘並沒有那種想法。無慘之所以會計畫讓炭治郎成為鬼王，只是不想讓自己的野心中斷，理由非常地自我中心。單純因為恐懼死亡和害怕自己消失而做出的苦肉計，只是在模仿繼承而已。

而且炭治郎和無慘的價值觀完全相反，雖然無慘試過各種方式和說法，嘗試說服炭治郎，但是只要一想到兩人的想法完全相反，無慘的話便完全無法對炭治郎奏效，最後的失敗可以說是理所當然的結果。

竈門禰豆子
我妻善逸

相遇
在鼓屋之後前往的藤花花紋之家，善逸詢問炭治郎帶著鬼行動的理由時。

共同迎戰的敵人
下弦之壹・魘夢／上弦之陸・墮姬＆妓夫太郎

戀愛
想要讓禰豆子開心，想要保護她——
從一而終的言行是認真喜歡她的證明

善逸非常喜歡女孩子卻一直沒有女人緣，而他一見鍾情的對象，就是炭治郎的妹妹禰豆子。善逸會主動跟箱子裡的禰豆子說話，為白天無法活動的禰豆子著想，晚上帶她出去散步等等，從相遇之初就充滿熱情、反覆不斷地接近她。此外，雖然平時給人一種只是因為禰豆子可愛才神魂顛倒的強烈印象，不過當善逸想要保護禰

豆子時則會變另一個人。時而認真，拼命地保護禰豆子。

無限列車篇中，在禰豆子臨危之際，善逸使出渾身解數救了她，說著招牌台詞登場：「禰豆子，我會保護妳的。」（第7集第60話）接著搭配禰豆子略顯意外的表情，這場面在《劇場版「鬼滅之刃」無限列車篇》會如何呈現呢？還有為了保護禰豆子不晒到陽光，讓她躲進箱子等經典場面也值得注目。無限列車篇在整部作品固然占有很重要的地位，而從善逸和禰豆子的關係來看，應該也可以說是一大重點。

思慕
從「古怪的蒲公英」到人生伴侶
善逸對禰豆子而言是怎樣的存在？

禰豆子透過珠世的藥變回人類時，腦

海中不斷地憶起被變成鬼之後發生的事。

其中當然也有善逸！善逸親切地對待自己、保護自己……無論是多麼短暫的片段，應該全都刻畫在她的記憶中。根據《鬼滅之刃公式漫迷手冊 鬼殺隊見聞錄》，禰豆子覺得善逸就像「很古怪的蒲公英」（第37頁），不過她心目中，善逸的存在或許一直在改變。如無限列車篇中讓昏倒的善逸躺在自己腿上，或是在小說《鬼滅之刃 幸福之花》第1話〈幸福之花〉中，禰豆子發現炭治郎不在，於是向善逸求助的場面等等，似乎都是心境產生變化的表現。更甚者，當善逸想阻止變成鬼的炭治郎時，拼命叫喚著炭治郎的聲音，想必也傳到了禰豆子耳裡。這時那拚命的喊叫，應該也多少有影響到禰豆子決定要不要跟他結婚。

Character Column

禰豆子克服太陽時，善逸在做什麼？
從附錄插畫來解讀兩人的命運

　　善逸身為主角隊伍的其中一員，跟伊之助一樣幾乎在所有短篇中都有登場。但是很遺憾的，他沒有在刀匠篇出現。禰豆子克服太陽時他剛好不在現場。當心愛的禰豆子沐浴在陽光中並開口說話時，他正在做什麼呢——竟然因為兩根茶葉梗立起來而大驚小怪！這種時機不恰當，還真像是善逸的風格呢。

　　不過現在回想起來，這段看似遺憾的片段，或許也正象徵著善逸和禰豆子的命運。正因為兩人之間有著奇妙的緣分，身為未來伴侶的禰豆子之轉機，才會以立茶葉梗的形式出現在善逸身邊吧。

栗花落加奈央 × 嘴平伊之助

相遇
不確定是何時，但應該是在最終選拔時，或是那田蜘蛛山戰後，伊之助在蝴蝶屋療養時相識。

共同迎戰的敵人
上弦之貳‧童磨／鬼舞辻無慘

協力技
花之呼吸終之型‧彼岸朱眼→獸之呼吸‧隨機應變的投擲炸裂（對童磨戰）

人生

不懂得愛，對人封閉內心的過去

生長環境和際遇相似的兩人

加奈央與伊之助的相同點，是曾經都有過一段時期對周遭的人們封閉內心。被雙親虐待的加奈央為了逃避疼痛和恐懼，封閉內心以自我防衛。此外，伊之助因為從小被野豬養大的特殊成長歷程，在與炭治郎等人交談時都會用「我沒有媽媽」、「不要把我跟你們混為一談」等明顯劃分界線的發言。加奈央和伊之助應該都是藉

由跟周遭人們保持距離，來防衛心靈吧。

不過，這並非表示兩人的成長過程就這麼在不了解與他人交心之喜悅的狀態下度過。加奈央透過跟胡蝶姊妹共度生活；伊之助透過跟孝治和孝治的祖父往來，兩人開始懂得跟人類一起生活的喜悅。能像這樣幸運地遇到願意主動幫助自己的人，也可以說是兩人相同的體驗。

如此一來就會讓人覺得，加奈央和伊之助會在童磨之戰中並肩作戰，並不是偶發事件，而是必然發生的。除了想要為重要的人報仇這個共同目的之外，在面對過往並再次確認他人對自己的愛這層意義上，跟童磨的戰鬥都是一個轉機。兩人顯露出憤怒進行戰鬥，並流下大顆淚珠的身影，可以說是在真正意義上，終於解放心靈並有所成長的證明。

26

狠打屁股，說明家人的意義……
加奈央在伊之助面前是「姊姊」

雖然有個體差異，但是依據對象，每個人所扮演的角色和立場就會有所變化，對加奈央而言當然也是如此，她在伊之助面前時就會讓人覺得看起來像「姊姊」。

在童磨之戰時，加奈央冷靜地對火冒三丈想要衝出去的伊之助說：「你不要著急！」「冷靜一點！」（第19集第161話）還有在無慘之戰中，她對吵著想要用赫刀的伊之助吐槽說：「那不是隨隨便便就能做到的！」（第22集第191話）另外，當伊之助毫不顧慮會不會跟善逸和村田撞在一起，反而用力踢上去時，加奈央用葵親自傳授的打屁股狠狠教訓他！雖然在之前的

插圖中有追加說明「似乎下了某種決心的加奈央」（第20集第171話），不過加奈央應該是受到「自己必須好好責備他」這個責任感驅使而付諸行動。

另外，在第三本小說《鬼滅之刃 風之道標》的第3話〈花與獸〉，加奈央向伊之助說明家人之間的羈絆場面中，對蝴蝶屋的成員而言，蝴蝶髮飾是家人的證明，聽了加奈央的話，伊之助便不再認為「髮飾只是普通的東西」。

加奈央在伊之助面前之所以會扮演姊姊角色，或許也跟忍有關。因為加奈央知道伊之助也很黏忍，若她是將伊之助想成「蝴蝶屋不聽話的么子」倒是一點也不意外。看到平時是妹妹地位的加奈央展現出姊姊的一面，讓人不禁感到心頭暖暖呢。

嘴平伊之助 × 神崎葵

戀愛

在最前線戰鬥的伊之助的「堅強」；在後方支援鬼殺隊的葵的「堅強」

相遇

不確定是何時，但應該是那田蜘蛛山之戰後，伊之助在蝴蝶屋療養時相識的。

在思考伊之助與葵兩人的時候，「堅強」是不可或缺的關鍵字。伊之助面對比自己還要厲害的對手時，都會勇敢地挑戰，而葵也具備了不同於伊之助的堅強。她接受害怕戰場的自己，選擇用其他方式為鬼殺隊付出貢獻——那是碰到困難和挫折，就會立刻不肯面對的人絕對辦不到的事。

葵雖然覺得自己膽小很差勁，但是她沒有離開鬼殺隊，而是用「照護」這個方式繼續支持隊伍，是精神層面很堅強的人。

伊之助第一次見到葵，應該是在那田蜘蛛山戰鬥之後被送到蝴蝶屋的時候。即使伊之助後來開始能察覺到同伴細微的情緒變化，但是當時的他還不擅長理解別人的心情。因為伊之助以前都把一個人屬不屬害當作一切的判斷基準，所以理所當然地會覺得，伊之助想必會認為無法獵鬼的葵是弱者，但實際上並非如此。儘管伊之助都頻繁地稱其他劍士為「軟腳蝦」，而對於葵可是從來都不曾說過她「弱小」。

後來，伊之助曾對馬上就發現自己偷吃的葵下過註解：「難道說她很強嗎……」（第23集第204話）其實只是當事人沒有自覺，或許他從一開始就察覺到葵的內心很堅強了。正因為葵擁有伊之助所沒有的堅

伊之助沒戴豬頭套的「放鬆表情」
初次讓人看見的對象是葵

強，伊之助和葵才會互相吸引吧。

在第23集第204話，葵為了經常偷吃的伊之助，另外準備跟其他隊士的餐點不一樣的飯糰給伊之助。伊之助收下飯糰後露出溫和的笑容。這時的伊之助應該毫無疑問是處於「心情放鬆」的狀態。

在此之前，伊之助每次表現出心情放鬆的場面都是戴著豬頭套。能讓喊著「別再讓我感到暖暖癢癢的」表現出抗拒的伊之助露出「完全放鬆心情的表情」，可以說是一件破天荒的大事。

Character Column

加奈央的打屁股是葵親自傳授！
是專門制服伊之助的必殺技嗎？

加奈央的打屁股責備方式在無限城爆發（第20集第172話）。雖然是「葵親自傳授的責備方法」，但為什麼葵會傳授這個招式給加奈央呢？她也不可能打千代、須美、菜穗她們的屁股，更難想像她會有機會去打身為同事的鬼殺隊隊員。換句話說，打屁股這個招式從一開始就是假設要打伊之助的。葵平時只要被伊之助偷吃或是惡作劇，就會打他的屁股當作處罰，或許是為了有備無患（？），才會也傳授加奈央這招可以制止伊之助的奧義吧。

同理心

義勇理解炭治郎的想法
也能理解禰豆子的心情

「我了解你現在一定很痛苦，很想放聲吶喊吧？」——這是義勇被炭治郎懇求不要殺禰豆子時，在心裡所想的話（第1集第1話）。義勇的姊姊蔦子和朋友錆兔都被鬼殺死，他了解重要的人被鬼攻擊，並被奪走性命的痛苦。尤其是在最終選拔失去錆兔之後的義勇，完全就像這時的炭治郎一樣。「一旦想起來就會難過到什麼

事都做不成。」（第15集第131話）從這段獨白和他當時趴在棉被上的模樣，也能感受到義勇是多麼地絕望無助。

在「身為被鬼奪走重要的人」這個意義上，義勇的立場可以說跟炭治郎很接近。不過義勇應該同時也能理解禰豆子的心情。當看到禰豆子張開雙手，蹲在炭治郎的前方想要保護他時，義勇的雙眼一亮。他也可能是單純對鬼會保護人類這個事實感到驚訝——不過更多的也許是個人的因素所致。

義勇沒有被鬼殺死，是因為姊姊保護他免於受到鬼的傷害，對姊姊來說，保護弟弟或許是天經地義的事。但是義勇一定也同樣想要保護姊姊。事實上，無法保護重要的人這個後悔念頭，一直留在義勇的心中從未消失。

親情
義勇的發言「對不起，禰豆子」
是希望炭治郎和禰豆子幸福的證明

就義勇而言，他應該很清楚禰豆子想要保護哥哥而顯露出敵意的情感。這時義勇對炭治郎表示「我了解」這個理解的同時，應該也代表他能了解禰豆子想要保護哥哥的心情吧。

次跟炭治郎安穩度日。義勇親眼看見禰豆子即使變成鬼也想保護炭治郎，阻擋在他面前的身影，了解禰豆子多麼為哥哥著想的心情。因此，他一定比別人加倍地想要為兩人加油。

在禰豆子恢復成人類時浮現的記憶片段中，禰豆子應該也知道義勇一直守護著自己。從此以後，兩人應該會連同之前沒有機會共度的時間，繼續加深往來吧。

其實禰豆子和義勇在最初的相遇之後，幾乎沒有在其他場景同時出現。話雖如此，就算沒有見到面或互相交談，還是可以確定義勇跟炭治郎一樣都很關心禰豆子。從義勇在無慘之戰中說「對不起，禰豆子」（第23集第200話）這句話，可以知道他是多麼希望禰豆子順利變回人類，再

富岡義勇 × 不死川實彌

相遇
不確定是何時，但應該是實彌第一次參加柱合會議時有見到面。

共同迎戰的敵人
鬼舞辻無慘

協力技
〈同時攻擊〉水之呼吸參之型‧流流舞＋風之呼吸柒之型‧勁風天狗風（沒有施展、跟其他的柱同時攻擊、產屋敷宅邸遭襲時）

不合
雖然兩人難以互相理解 但力量和協力攻擊卻意外地合拍？

談到《鬼滅之刃》中描寫的對立結構，首先想到的應該會是人類和鬼。不過，在同樣懷有滅鬼這個目的的人類之間，也存在著對立情況。最典型的例子就是義勇和實彌。

在聚集眾多人士的鬼殺隊中，必然會有不同性格、個性不合的情形。話雖如此，義勇和實彌並不是單純的好惡關係。他們不全然是根本上的思考方式不同，只是彼此在了解對方的為人之前就產生誤會，結果變成一直不合到現在這種複雜關係。

兩人只要一碰面，現場氣氛就會變得一觸即發，不過戰場上卻給人不太一樣的印象。在富岡宅邸進行柱訓練時，他們的木刀同時斷裂。不僅如此，在無慘之戰中並肩作戰時，還讓雙方的刀互相撞擊變成赫刀。加奈央曾說過必須要雙方實力相當才能產生赫刀。雖然光憑招式的威力和本領，不能當作衡量劍士實力的指標，但是從柱訓練和無慘之戰來看，義勇和實彌的實力可以說是勢均力敵。

說到無慘之戰，兩人在赫刀顯現之後背對背的架勢讓人印象深刻。該場面看起來「兩人就像光之美少女」的主角，連載當時在社群網站蔚為話題。雖然義勇和

人生

在最後的柱合會議中關係有所變化
兩人經歷對立和衝突後展露出笑容

雖然只有一瞬間，義勇和實彌在最後的柱合會議中互相展露了笑容（第23集第204話）。想必是因為實現了打敗無慘這個長年心願，鬼殺隊也解散了，身為獵鬼人的生涯告一段落吧。不過或許還加上打倒宿敵的成就感，以及並肩戰勝的一體感，讓彼此的心境產生了變化。

此時的義勇正明確地向輝利哉陳述自己的想法。在之前的柱合會議中，義勇可以說幾乎不曾積極發言過。本來的他很自卑，認為自己不應該待在鬼殺隊，只會做出最低限度的必要發言。義勇總是沉默寡言，就算偶爾開口也只是說出：「我跟你們不一樣。」（第15集第129話）這類招致誤解的內容。這樣的他竟然會主動率先說出為輝利哉等人著想的話──相信實彌應該也感到很驚訝。同時他對義勇的看法一定也有所改變。

實彌在無慘之戰中看到義勇跟其他柱一樣拚命戰鬥，加上他為輝利哉著想的心意成為關鍵，因而改變自己對義勇的想法。就算沒有達到完全和解，在最後的柱合會議中露出的溫和笑容，應該可以說是他們兩人誤會冰釋的證明。

實彌沒有像致敬對象黑天使和雪天使一樣默契十足，不過他們的契合度似乎原本就不差。

不死川實彌 × 不死川玄彌

兄弟

為了守護而離開；因想守護而追尋
兄弟倆各自對「保護」的解釋

《鬼滅之刃》中有好幾組「兄弟姊妹」登場，像是竈門兄妹與胡蝶姊妹等等，共通點是他們都希望此能過得幸福。對於實彌和玄彌這對兄弟而言也是如此。實彌希望玄彌能夠平安無事地過生活才會成為獵鬼人，想把危險排除在弟弟生活的世界之外。而弟弟則一心一意地為了見哥哥，想要向他道歉而加入鬼殺隊……希望重要

的人能活下去，希望他過著幸福的生活，這個願望可以說是相同的。

但是哥哥實彌和弟弟玄彌在「保護」這個行為，其定義和方法卻截然不同。實彌的保護方法是徹底排除弟弟遭遇危險。正因為如此他才會想方設法，欲將玄彌趕出不知何時會喪命的鬼殺隊。

另一方面，「保護」對玄彌來說有著跟哥哥不一樣的含意。在父親過世後，玄彌曾回話說：「不是接下來要而是接下來也要……對吧？」（第13集第115話）然後得意洋洋地哼著鼻子。被大自己五歲的哥哥拜託，對年幼的玄彌來說一定感到很驕傲。不是躲在哥哥背後，而是跟他並肩而立並且互相扶持——從這段幼年時期的插曲，可以推測玄彌所認為的「保護」，無論如何都是一種對等關係。

命運

實彌希望玄彌「平安活下去」
玄彌的接受方式和選擇

「可以……得到……幸福……」「希望你……好好活著……」（第21集第179話）玄彌這麼告訴哥哥後，早他一步離世了。不死川兄弟的關係在這一瞬間，變成哥哥追著先行離去的弟弟，跟之前相反立場的結構。離世一方說的「活下去」這句話，有時也可能變成詛咒或是枷鎖。不過之後的實彌看起來並沒有帶著那樣的消極氛圍，而是將之視為期望並承接下來。從他在最終話中表現出的溫和言行，應該是不會做出自我了斷的選擇。就像看到禰豆子天真無邪的笑容時，會覺得看到玄彌的面容般，他會懷抱著對弟弟的思念度過餘生。

Character Column

瀕死之際見到的父親將實彌趕回現世
是什麼原因呢？

在死亡邊緣彌留的實彌再次見到母親，想要跟她一起去地獄。父親居然出現並阻止了他。生前對家人暴力相向，最後因招人怨恨被刺殺而亡，就像在作品中描述過的一樣，在黃泉之國再次相遇時也看到父親粗暴的一面。最後他像是要搶走母親似地把實彌趕回現世，但是他的行動跟想要保護玄彌的實彌很像。希望他在安全的世界裡活下去，為了達到這個目的，就算被對方討厭或是遭遇危險也無所謂……雖然沒有看過父親生前展現過犧牲自我的精神，但是從他讓實彌回到現世的行動來看，或許他生前只是不會好好地表現出來，其實暗地裡很為孩子著想。

伊黑小芭内 × 甘露寺蜜璃

相遇
蜜璃第一次拜訪主公大人的宅邸時（參照第23集第200話）

共同迎戰的敵人
新上弦之肆·鳴女／鬼舞辻無慘

協力技
〈同時攻擊〉
蛇之呼吸壹之型·委蛇斬＋戀之呼吸伍之型·搖擺不定的戀情·亂爪（沒有施展、跟其他的柱同時攻擊、產屋敷宅邸遭襲時）

〈同時攻擊〉
蛇之呼吸參之型·捲曲纏繞＋戀之呼吸貳之型·令人懊惱的戀情（＋富岡三人同時攻擊、對無慘之戰）

命運
令伊黑和蜜璃痛苦不堪
「普通」對各自的意義和價值

對伊黑和蜜璃而言，「普通」這個詞彙有著特別的意義。伊黑出身於將活祭品獻給鬼並藉此中飽私囊的家族，對自己不「普通」的身世一直感到自我厭惡。蜜璃也因為「普通」這個世間的價值觀而痛苦著。因為外貌特殊和異於常人的身體能力而被投以好奇的眼光，為了融入群體而扼殺本來的自我。

但是兩人在彼此的面前時，都能保持「普通」的樣子。蜜璃可以不用在意他人目光，盡情地大快朵頤；伊黑看著她吃得津津有味，也能好好地感受安穩的時刻。

在生命即將走到盡頭之前：「正因為那天遇見的妳是個再普通不過的女孩，所以我才被拯救了。」「和伊黑先生一起吃的飯是最美味的，因為伊黑先生會用很溫柔的眼神看著我。」（第23集第200話）這些話，都訴說著曾經一起度過的時光，對兩人來說是多麼地無可取代。無法處於常識框架中

戀愛

身為一名柱，作為一名人類——
關於兩人的戀慕與決心

的兩人，在彼此的存在中看到了「普通」，因而得到救贖。

在對無慘之戰中，伊黑和蜜璃一起使用「如果投胎為人」這個表現，是值得注意的重點。伊黑回想起過去，同時下定決心：

「再次投胎為人的話，我一定會告訴妳，我喜歡妳。」（第22集第188話）蜜璃則是對他說：「如果能再次投胎為人，可以讓我當你的新娘嗎？」（第23集第200話）兩人之所以都事先告訴對方「如果投胎為人」，應該是覺悟到那是今生不可能實現的關係。

會互相通信和一起吃飯，他們的相親

相愛是眾所周知的事實。雖然不清楚當事人是否確認過彼此的心意，不過至少應該都有自覺對方對自己有好感。

話雖如此他們還是沒有互相確認心意，應該是考慮到鬼殺隊的柱這個立場。

伊黑認為單憑自己的出身和過去，就算是在平淡的日常生活中相遇，也不能待在蜜璃身邊。不過蜜璃不這麼認為。畢竟她是為了找到能夠廝守一生的對象才加入鬼殺隊，如果有喜歡的對象應該會立刻表達想法。但實際上蜜璃卻是直到死前才表明對伊黑的心情。或許是因為想要善盡身為柱的職責這個信念，而始終把戀慕之心隱藏在內心深處。就如同蜜璃說：「我根本沒有幫上什麼忙……我不能就這麼死掉。」（第22集第188話）表現出了她的決心。

甘露寺
蜜璃
胡蝶
忍
×

相遇
蜜璃第一次拜訪主公大人的宅邸時（參照第 23 集第 200 話）

共同迎戰的敵人
鬼舞辻無慘（產屋敷宅邸遭襲時）

協力技
〈同時攻擊〉蟲之呼吸蝶之舞・「戲弄」＋戀之呼吸伍之型・搖擺不定的戀情・亂爪（沒有施展、跟其他的柱同時攻擊、產屋敷宅邸遭襲時）

人生
對身為女性的柱的兩人來說「真正的自己」定位是？

表情豐富並為周遭帶來歡樂的蜜璃，以及露出溫柔笑容並默默守護著大家的忍——同樣是女性的柱，個性卻截然不同。

個性一旦不同，表現出來的思考傾向和做事方式也會迥然相異。她們在「真正的自己」這個著眼點，是相當明顯的對比。

蜜璃曾經因為被男性拒絕結婚，於是便減少食量並把頭髮染黑，想要成為所謂

的普通女性而做出各種努力。蜜璃以前一直在偽裝自己，但是因為找到了能夠活用特異體質的鬼殺隊這個容身之處，她才開始表現得像自己。

另一方面，忍則是跟蜜璃相反，加奈惠還活著的時候，她都是做自己。有點好勝且喜歡照顧人——那是她與生俱來的個性。但是，她在姊姊死後就封閉真正的自己，言行舉止變得像是在模仿生前的加奈惠一樣。

希望能夠活得像自己，是每個人都懷抱的願望。對於過去一直扼殺自己的蜜璃來說，能完全表現出真正的自己，應該是至高無上的幸福。然而失去姊姊後的忍，內心則充滿了想要復仇的心情，可以說忍認為就算得壓抑原本的自己，也必須報仇雪恨。

38

同理心

孔武有力的蜜璃和力不從心的忍 雖然相反卻最能了解彼此的想法

兩人雖然在許多方面都是對比，但是同樣都對自己的力氣感到煩惱。蜜璃擁有特異體質，肌肉密度是一般人的八倍，一直對自己力氣太大而煩惱不已。

另一方面，忍則因為自己體型太嬌小，有著無法砍斷鬼脖子的不利條件。雖然煩惱方向南轅北轍，但是在對於自己的力量感到自卑這點是相同的。在煩惱的本質上，蜜璃和忍可以說是比任何人都還要能懷抱更深的同理心吧。

Character Column

蜜璃和忍雖然很少有交集 卻因為完全相反而能當好朋友?!

其實兩人在本篇故事裡的互動並不多，但是她們信賴對方並喜歡彼此，在作品中卻隨處可見。舉例來說，柱合會議中，蜜璃緊張地不停流汗時，忍動作俐落地遞出手帕給她（第15集第128話）。此外，在第二本小說《鬼滅之刃 單翅之蝶》的第3話〈甘露寺蜜璃的祕密〉是以蜜璃和忍為主的故事，故事開頭提到蜜璃跟忍第一見面時就想要跟對方做朋友。相信忍應該也是同樣的心情吧。在《鬼滅之刃公式漫迷手冊 鬼殺隊見聞錄》忍的頁面有記載「在柱當中感情較好的是蜜璃」（第64頁），看了著實令人心頭一暖呢。

富岡義勇 × 胡蝶忍

人生

兩人各自藉由改變自己來跨越重要之人的死亡

共同迎戰的敵人
在富岡義勇外傳登場的鬼／蜘蛛鬼（義勇對戰父親鬼；忍對戰姊姊鬼）

協力技
水之呼吸參之型・流流舞＋蟲之呼吸蝶之舞・「戲弄」（沒有施展、跟其他的柱同時攻擊、產屋敷宅邸遭襲時）

義勇和忍同樣都是藉由改變自己來跨越悲傷。他們都把真正的自己壓抑在內心深處，變成另一個自己來重新振作。或許也可以說是為了自我防衛而改變個性。義勇封印與錆兔之間的回憶，讓自己學會不會動搖的風平浪靜精神；忍則努力露出跟姊姊相似的笑容，揮別悲傷並不斷向前邁進。

義勇在修練時代會露出與年紀相符，像孩子般的笑容，給人一種表情比現在還要豐富的印象。當時的義勇，或許無論對喜悅或悲傷都很敏感，比其他人更能感受到加倍的喜怒哀樂吧。正因為他的情感豐富，失去錆兔的打擊才會相對地強烈。「一旦想起來就會難過到什麼事都做不成。」（第15集第131話）從這段獨白也能看出他當時多麼地心痛。

至於忍不僅是為了要支撐自己幾乎破碎的心靈，或許還有其他理由。忍代替加奈惠成為蝴蝶屋的主人，必須保護年紀還小的家人。為了讓加奈央她們安心而模仿加奈惠的笑容，於是漸漸地自然讓身體記住了——這應該也是原因之一吧。

與加奈惠同時期擔任柱的義勇，應該知道「忍原本的樣子」。義勇經歷過封印

40

本來的自己，看到加奈惠死後而變化的忍，或許會有種彷彿看到過去的自己的錯覺。

慈愛

忍無法對富岡置之不理 是因為他很像「那個人」？

儘管忍總是說出辛辣的吐槽，卻仍會關心無法融入柱圈子的義勇。她無論如何都無法對義勇置之不理，或許是受到加奈惠的影響。

根據第 5 集第 188 頁的「大正竊竊私語傳說」，忍似乎把義勇當成是個少根筋又笨拙的人。回顧過往的事件，加奈惠有時也很少根筋……應該說，言行舉止有一套自己的想法。當忍因為加奈央無法自己思考並行動而感到擔心時，「妳不要把事情

想得那麼嚴重。加奈央很可愛！」（第 7 集番外篇）加奈惠這麼回覆忍，從這個場面可以看到加奈惠悠閒自在的個性。

相較之下，忍在加奈惠還活著的時候，是個很會照顧人且能幹的妹妹。表情和說話方式都給人一種超齡的聰慧和好勝的印象。有時也會看到她在責備姊姊，能夠充分地感受到她像個監護人。

忍現在已經把以前的個性封印，渾身充滿彷彿加奈惠的溫柔感覺，不過內心深處果然還是殘留著與生俱來，很會照顧人的個性吧。因此當她看到不在戰鬥期間就一直少根筋的義勇，或許能幹的個性就會跑出來，因而無法不去管他。

共同迎戰的敵人
鬼舞辻無慘

協力技

〈同時攻擊〉水之呼吸參之型·流流舞＋蛇之呼吸壹之型·委蛇斬（沒有施展、跟其他的柱同時攻擊、產屋敷宅邸遭襲時）

〈同時攻擊〉水之呼吸肆之型·打潮＋蛇之呼吸壹之型·委蛇斬（對無慘之戰）

〈同時攻擊〉水之呼吸捌之型·瀧壺＋蛇之呼吸參之型·捲曲纏繞（＋與蜜璃三人同時攻擊、對無慘之戰）

〈連續攻擊〉水之呼吸拾之型·生生流轉→蛇之呼吸肆之型·頸蛇雙生（中間夾著實彌的招式三者連續攻擊、對無慘之戰）

人生
為了生存而逃離家族 最後走上殺鬼之道的兩人

在鬼殺隊有許多人是因為親人和朋友被鬼殺害而入隊。義勇的姊姊蔦子也被鬼奪走性命，但他並非因為對鬼懷抱憎惡，或想要復仇才立志走上殺鬼之道。根據《鬼滅之刃公式迷迷手冊 鬼殺隊見聞錄》，義勇在訴說被鬼襲擊的事情時，被懷疑精神有問題，在打算帶去給親戚的醫生看時跑了出來。之後他受到鱗瀧認識的人照顧，因為這個緣分才成為鱗瀧門下徒弟之一。

換句話說，他本人並不是一開始就想要去獵鬼。如果義勇是被託付給跟鬼殺隊毫無關係的人，就算他憎恨著鬼，或許也不會想過要親手獵鬼。

逃跑之後踏上殺鬼之道——伊黑也經歷了這個過程。他知道自己被當作蛇鬼的活祭品，決定從地牢逃走，最後順利地逃出宅邸。這時伊黑被當時的炎柱救了一命，因而加入鬼殺隊。但是他基本上並沒有憧憬或是想要報恩這類積極的想法，而是出了出來。

不合

同為抱持著自責而活的兩人
關於其罪惡感的矛頭指向差異

自己能通過最終選拔是多虧了錆兔，錆兔卻因此而喪命……義勇一直在責備自己，雖然他看起來好像以柱的身分獵鬼並不斷向前邁進，但實際上他在遇到炭治郎之前，精神上一直都是處於停滯狀態。

身自做盡壞事來獲得財富的家族，又因為自己逃走而害全族慘遭殺害⋯⋯他覺悟到背負著各種罪業的自己無法過著一般人的生活，才會選擇鬼殺隊的人生。

當時他們應該都很憎恨鬼，但是對年幼的他們來說，加入鬼殺隊「是為了生存而做出的選擇」這個意義應該更為強烈。

鍛鍊自己並努力成為柱的伊黑也處於同樣情況。他跟義勇不同的地方，在於把自責的念頭化為目標和拼命前進的原動力。他一直是為了打倒鬼的始祖無慘，然後朝著自己也要死去的這個終點前進和活著。伊黑身為柱的強烈責任感和重視協調性的個性，應該是受到「不打倒無慘的話，就無法終結自己的罪孽」這個想法所影響。

為了打倒鬼，柱必須齊心合力──或許正是因為這個想法，伊黑才會更加無法原諒義勇平時不完整說明想法而擾亂團體和諧的舉動。

他們都對自己的生存懷有罪惡感。但是看到他們各自如何處理罪惡感，又是如何生存過來，結果可以說是相當不一樣。

不死川 實彌 × 伊黑 小芭內

共同迎戰的敵人
鬼舞辻無慘

協力技
〈同時攻擊〉風之呼吸柒之型・勁風・天狗風＋蛇之呼吸壹之型・委蛇斬（沒有施展、跟其他的柱同時攻擊、產屋敷宅邸遭襲時）

〈連續攻擊〉風之呼吸伍之型・秋末落山風→蛇之呼吸肆之型・頸蛇雙生（中間夾著義勇的招式三者連續攻擊、對無慘之戰）

把個人的情感帶入戰場這點，不愧是領導鬼殺隊的柱才能辦到。在對無慘之戰中，伊黑在義勇遭遇危機時拔刀相助，而實彌則把替代用的刀丟給義勇。實彌和伊黑雖然在個性上感覺跟義勇水火不容，但是在戰鬥場上卻認同他是具備相同志向的鬼殺隊一員。

同理心
因為想要善盡著身為柱的職責
而與義勇衝突，然後協助他的兩人

在性格各異其趣的柱成員當中，實彌和伊黑在事物的看法和判斷標準等方面，應該是比較接近的。兩人的說話方式都比較嚴厲，另一方面都很注重團結和協調性。正因為如此，他們才會無法原諒（看起來）跟周遭步調不一致的義勇。

他們對於義勇的言行舉止感到氣憤和厭煩，這都是不容置疑的事實。但是不會

友情
既不是朋友也非單純的同事
實彌與伊黑之間才有的信賴關係

對於實彌和伊黑，用友情來形容似乎有些不適合。除了任務以外，不太能想像他們會有見面的機會，但兩人之間確實有著信賴和敬意。

舉例來說，伊黑得知玄彌的訃聞時，稱呼他是「不死川的弟弟」。照理說伊黑

極度厭惡鬼，就算討厭用吃鬼來獲得能力的玄彌也一點都不奇怪。那麼討厭鬼的伊黑之所以會用「不死川的弟弟」這個稱呼，除了對玄彌賭上性命戰鬥到最後一刻表達敬意以外，哥哥實彌的存在應該也有不少影響。正因為他知道玄彌對實彌來說很重要，所以才沒有用「吃鬼的隊士」之類的輕蔑稱呼來叫玄彌。

再者，對無慘之戰後，有說明實彌把鏑丸託付給加奈央照顧，這也是一個可以說明實彌和伊黑彼此信賴的插曲。雖然作品中沒有描寫，但應該是伊黑在生前就把鏑丸的未來交給了實彌。伊黑把鏑丸託付給實彌，而實彌把玄彌託付給伊黑……兩人都無法保證自己到了明天還會活著，或許早就把重要對象託付給對方了。

除了個性、價值觀，以及對義勇的憤怒之外也很相似，實彌和伊黑的相同體驗是？

　　實彌和伊黑都有被以「殺人魔」這個詞彙責罵過的體驗。實彌為了保護弟弟和妹妹們而殺害變成鬼的母親，結果反而被弟弟玄彌罵「殺人魔」。伊黑則是為了逃離被當成鬼的活祭品的未來而越獄，結果家族慘遭殺害，被表姊責罵「都是你害的」。

　　實彌的情況是，玄彌目睹母親的屍體衝動地脫口而出，看起來實彌並沒有對他所說的話非常在意。但是伊黑不一樣。「死了五十個人，全都是你殺的！」（第 22 集第 188 話）表姊所說的話，在他心中留下了無法抹滅的痕跡。

悲鳴嶼行冥 × 時透無一郎

無慘喚醒的『虎』與『龍』
沉睡在溫文儒雅下的戰鬥才能

「原本應該沉睡一輩子的虎與龍，都被你喚醒了。」——這是無慘來到產屋敷宅邸時，耀哉告訴他的話（第16集第137話）。這裡提到的虎與龍，指的是柱和鬼殺隊眾人，在其中最為出類拔萃的，應該是悲鳴嶼和無一郎吧。悲鳴嶼個性溫和且喜歡小孩；無一郎深受哥哥有一郎薰陶，個性謹慎，兩人的性格都與戰鬥無緣。雖

然他們後來都以鬼殺隊首屈一指的高手身分大顯身手，但如果沒有跟鬼遭遇的話，他們現在想必也跟心愛的人們過著平靜的生活吧。

「有些來路不明的傢伙，也有人才拿刀兩個月，就已經成為柱了。」（第10集第87話）天元話中所指的就是他們兩人。在漫畫其他地方，也不時會提到悲鳴嶼是鬼殺隊最強的男人，以及無一郎前所未見的崛起速度。從產屋敷家親自出馬挖角，也能看出他們所擁有的罕見能力。其實他們在被鬼襲擊時，就毫無保留地發揮實力了。儘管當時還沒有日輪刀和獵鬼的知識，但重要的人被奪走性命而引發的激烈憤怒，讓他們心無旁騖地消滅了鬼，沉睡的才能同樣都因為鬼而被喚醒。

共同迎戰的敵人

鬼舞辻無慘（產屋敷宅邸遭襲時）／上弦之壹・黑死牟

協力技

〈連續攻擊〉岩之呼吸參之型・岩軀之膚→霞之呼吸肆之型・移流斬（悲鳴嶼成功攻擊後、時透跟其他的柱同時攻擊但沒有施展、產屋敷宅邸遭襲時）

尊敬

身為劍士致上的感謝與尊敬；作為大人的遺憾……悲鳴嶼的糾葛

雖然同樣身為柱，但對悲鳴嶼而言，無一郎仍是個才14歲的少年。在第三本小說《鬼滅之刃 風之道標》的第4話〈明日的約定〉中，他一直關心著浮現印記而活不過25歲的無一郎。或許是無法眼睜睜看著無一郎還年輕就要迎接生命終點吧。悲鳴嶼應該很了解無一郎身為劍士的本領，也明白他身為柱的覺悟。但另一方面，喜歡小孩的另一個自己勢必相當糾結。他跪坐在無一郎遺體旁說：「年紀輕輕的……卻能夠……直到最後還這麼英勇……」（第21集第179話）這段話包含了他身為劍士向無一郎致上的敬意，以及作為大人悼念年輕人之死的感念。

Character Column

鎩鴉・銀子是到什麼地方去求救？
與鬼殺隊最強的男人會合是偶然嗎？

無一郎被上弦之壹・黑死牟用刀釘在柱子上，陷入窮途末路的絕境。鎩鴉・銀子為了救主人而飛去找救兵。之後實彌和悲鳴嶼前來會合，這應該不是偶發事件，而是銀子的努力才得以實現的發展吧。銀子這時候一直叫著：「救命啊！誰來救救他！」（第19集第165話）很可能不是隨意在亂叫。牠在刀匠村說過：「他是個天才！跟你們是不同層次的人。」（第12集第103話）看起來對一般劍士不感興趣。如果是這樣的話，銀子說不定是飛到鬼殺隊最強的男人悲鳴嶼的身邊去了。

時透無一郎 × 不死川玄彌

友情

經過兩次巨大的轉機　兩人才開始關注周遭事物

相遇
在刀匠村中戰鬥時

共同迎戰的敵人
上弦之壹・黑死牟／上弦之肆・半天狗＆上弦之伍・玉壺（同時開戰，不過是各自戰鬥）

無一郎和玄彌可以說是同時迎接了人生的分歧點。第一個轉機是在刀匠村的戰鬥。無一郎以完成身為柱的使命為第一優先，玄彌則是想要向哥哥道歉，並一心為了成為柱而孤軍奮戰。他們都經歷過把自己心中所想的「應該這樣做」、「我想這樣做」擺在第一順位，視野因而變得太過狹窄的時期。

讓他們的世界瞬間變得寬廣的契機，就是與炭治郎相遇。炭治郎的言行成為引火線，讓他們不只是看著「前方」，也懂得要看向「周遭」。他們本來是把達成自身的使命和目的擺在最優先，後來才開始會關心他人，與他人共度快樂時光，用比較寬廣的視角來看世界。

然後第二個轉機，則是對黑死牟之戰。

曾在同時期經歷同樣變化的兩人奇蹟地會合。儘管彼此都陷於滿身瘡痍的狀態，無一郎仍立下誓言說：「我們一起奮戰到最後一刻吧！」（第20集第170話）這都要歸功於刀匠村的體驗。如果是以前的他們，根本不會有想要跟他人合作的念頭。跟某人互助合作，為了同伴竭盡心力——正因為他們無論以劍士或人的身分，都充分理解什麼是最重要的，才能選擇以合作和支援

48

的形式做出貢獻。

此外，在戰場上會合時的互動也是讓人感興趣的焦點。雖然他們之間有著柱和一般隊士不同的立場，交情卻很好的樣子。

兄弟

無一郎和玄彌分別與哥哥重逢、離別結果雖然不同，最終點卻是一樣的

或許無一郎和玄彌在沒有描寫到的地方，有著很密切的來往吧。可以作為證明的是在無一郎的回想畫面中（第21集第179話），可以看到玄彌的身影。由於善逸和伊之助也在其中，想來應該是刀匠村戰鬥之後發生的事。擁有相似經驗和成長過程的兩人，說不定也經常互相分享心情。

無一郎和玄彌都有個嚴厲的哥哥。無

一郎與早逝的哥哥重逢；玄彌則因為死亡而與活著的哥哥分開——如果只注意到結局，看起來可能會覺得是相反的結果。

但是，他們在如願修復與哥哥的關係這個「最終點」上卻是一樣的。無一郎告訴哥哥自己過得很幸福，並聽到有一郎說希望弟弟能活著的願望。另一方面，玄彌則表達出不想只是被保護，自己也想保護哥哥的心情，並且知道實彌之前一直疏遠自己的理由。被哥哥們聲勢逼人的態度壓制，一直無法好好表達心意的弟弟們，在對黑死牟之戰中，終於能各自向哥哥表明內心想法。然後了解到隱藏在哥哥嚴厲言行背後的情感。雖然他們的退場讓人難過，但是在互相傳達真心這點上，無一郎和玄彌應該都能覺得心滿意足吧。

珠世 × 愈史郎

相遇
不確定是何時，但應該是愈史郎
還是人類時有給珠世看過診（參
照第 3 集第 19 話）。

共同迎戰的敵人
矢琶羽＆朱紗丸／鬼舞辻無慘
（珠世對無慘投藥、愈史郎援助
鬼殺隊）

親愛

想留在最重要的人身邊……
兩人變成鬼的理由是一樣的

珠世在把人類變成鬼時，會跟當事者確認是否有意願變成鬼永遠活下去。這麼想來，愈史郎應該是有即使變成鬼，也想要實現的夢想和目標吧。然而，儘管他是經由珠世唯一變成的鬼，卻沒有回到原先的生活追尋夢想，而是擔任珠世的助手。或許待在珠世身邊一起活下去，就是愈史郎最大的心願和生存意義。

珠世只會對因不治之症而面臨死期的病人施加鬼化處置。從第 3 集第 19 話的回想場面，可以知道愈史郎以前也是因為患病而來日不多。或許他已經放棄生存，一直在靜靜地等待死亡降臨。但是身為醫生的珠世出現在眼前的那一瞬間，愈史郎的世界確實因為珠世而全然不同。他應該是一心一意地想待在珠世身邊，才會下定決心變成鬼吧。

愈史郎為了一直留在珠世身邊而變成鬼；珠世則是為了想要跟丈夫和孩子在一起而變成鬼。或許是「想要待在重要的人身邊而變成鬼」這個相同緣由，才讓兩人的羈絆更加強烈。

慈愛

愈史郎把貓茶茶丸變成了鬼 珠世會認可的原因是？

茶茶丸是替珠世跑腿的貓，一直負責搬運炭治郎所採集的鬼血。在無限城決戰之前，愈史郎親手把茶茶丸變成了鬼。

這裡令人在意的是珠世的「規矩」。

珠世如果沒有得到當事者的同意，是不會把人類變成鬼的。在珠世的觀念裡，變成鬼的行為，是為來日不多的人類施加的最終手段。而茶茶丸是貓，當然不可能跟牠溝通，很難想像珠世會贊成讓茶茶丸鬼化。

珠世之所以同意讓茶茶丸變成鬼，或許是在為愈史郎的未來著想。身為鬼的愈史郎可以活上幾百年、幾千年的漫長歲月。他不可能跟炭治郎等人類永遠在一起。

為了在自己死後不要留下愈史郎孤單一人——珠世應該是因為這個想法而默許茶茶丸變成鬼吧。就算活了超過兩百年的珠世會跟病患接觸，但在愈史郎出現之前她應該一直是獨自活著。因為自身體驗的影響，才不希望愈史郎也一樣孤單。

若拿下漫畫單行本第21集的書衣，會看到內封面是愈史郎牽著珠世的手，唇邊貼近珠世頭髮的樣子。其實這與漫畫單行本第2集的扉頁相反，那時是珠世牽著愈史郎的手，親吻著他的頭髮。親吻頭髮似乎是表達疼愛和思慕之情。雖然珠世也很重視愈史郎的想法或許跟愈史郎的不一樣，但是珠世也很重視愈史郎，想必會希望他能得到幸福。

珠世 × 胡蝶忍

相遇

不確定是何時，應該是為了打敗無慘而開始共同開發藥物時相識。

共同迎戰的敵人

鬼舞辻無慘（珠世對無慘投藥、忍跟其他柱一起攻擊）

感謝

讓肉體衰老、消滅精神的藥物

珠世與忍各自打敗無慘的劇本

美麗的玫瑰都帶刺——在談論珠世和忍時，應該沒有比這句話更適合的形容詞。

她們都擁有美麗容貌，而心中則充滿了對鬼的強烈憎恨。治癒病患和同伴的聖母面貌；絕對要讓鬼下地獄的復仇者面貌。在擁有完全相反的兩種面貌這點上，兩人可以說是極為相似。

加上精通醫學和藥學的兩人，還一起

研究打敗無慘的藥物。她們為了對付無慘而準備的藥，有「變回人類」、「老化」、「阻止分裂」和「破壞細胞」四種。這些藥物可以說多虧熟知無慘的特性，加上竭盡全力想讓鬼化的人類恢復原狀的珠世，才得以開發出來。另外，「破壞細胞」的藥是忍至今消滅眾多鬼所使用的類型。這四種藥毫無疑問地濃縮了兩人的歷程。

忍對加奈央說：「那個人非常厲害。」（第23集第202話）而珠世一定也對忍懷抱著敬意。肉體衰老之後，無慘把自己的意志託付給炭治郎。結果炭治郎變成了鬼——但是讓炭治郎恢復成人類的，是忍託付給加奈央的藥。要是沒有這個紫藤花製成的藥，無慘的意志和願望，或許就會跟著變成鬼的炭治郎存活下來。

即使肉體毀滅，若是讓無慘的精神繼

尊敬

忍想要繼承姊姊的心願，經過共同研究所得到的救贖是？

續留在現世，就無法在真正的意義上打倒無慘。忍不僅毀掉無慘的身體，連心靈都一併消滅，珠世應該對此非常感謝吧。

在第19集第90頁的附錄漫畫，有畫出愈史郎在共同研究時發現忍對珠世的憎恨，因而對她產生殺意的樣子。主公大人指示她們進行共同研究，對忍而言就像是被說只有妳一個人力有未逮（即使主公大人並沒有那個意思）。加上共同研究的對象還是她所憎恨的鬼，忍會對珠世懷抱恨意也是無可厚非的。不過最後她把珠世稱為「那個人」，而且對她懷抱敬意。可以

想見忍是因為了解珠世想打敗無慘的強烈信念，以及她過去一直在拯救變成鬼的人，所以珠世在忍心中的地位，從憎恨的鬼變成了同志。

此外，忍對珠世的心境變化，應該也有一種類似「得到救贖」的效果吧。在想要繼承加奈惠救鬼的心願，以及始終對鬼感到嫌惡和憎恨之間，忍一直很掙扎。不過她因為跨越鬼與人類之間的藩籬並對珠世懷抱敬意，或許在經年累月懷抱著的兩種心情之間，終於找到了屬於自己的折衷方案。

不死川實彌 ✕ 粂野匡近

友情

是師兄弟、恩人，和朋友 同時具備各種面向的關係

不太有師兄弟的感覺。不僅是兩人的個性，在兩人的對戰成績中實彌也大幅超越匡近，與其說是上下關係，他們還比較像是搭檔。

在第二本小說《鬼滅之刃 單翅之蝶》的第4話〈夢醒之後〉中，年幼的玄彌一邊被實彌背著，一邊很在意哥哥能跟誰撒嬌……他很擔心不依賴父親，一邊支持著母親一邊照顧弟妹的實彌。雖然不到撒嬌的程度，但匡近對實彌來說，毫無疑問是可以信賴的存在。從他只有對匡近提過家人和獵鬼的理由，就能看出他對匡近的信賴。對實彌來說，匡近是可以把背後交給他的可靠師兄，同時也是能表明部分心情的重要朋友。

引薦以自我流派不斷獵鬼的實彌加入鬼殺隊的人，就是匡近。知曉實彌利用陽光燒灼殺死鬼的匡近，告訴實彌鬼殺隊的存在，更為他介紹培育者，可以說是他的恩人吧。此外，師事同一位培育者的兩人還是師兄弟關係。介紹實彌加入鬼殺隊之後成為師兄弟，兩人的關係模式就跟炭治郎和義勇一模一樣。不過匡近與實彌之間

相遇
實彌在加入鬼殺隊之前，與匡近因為追殺同一個鬼而相遇。

共同迎戰的敵人
舊下弦之壹・姑獲鳥

兄弟
匡近的遺言「活下去」這句話帶給實彌的影響是？

好好地過完自己的人生——這就是匡近給實彌的遺言。後來失去弟弟的實彌會想要好好地活到最後一刻，匡近這時的話應該有不小的影響力。

匡近死後，實彌從主公大人手上接過他的遺書，知道匡近把自己的身影跟死去的弟弟重疊了。對匡近來說，實彌就像是親生弟弟一樣。

如果是想著玄彌而不斷獵鬼的實彌，一定對哥哥希望弟弟得到幸福的心情感同身受。實彌無論是以匡近的朋友身分，還是以守護弟弟的哥哥身分，應該都想要實現匡近最後的願望。

Character Column

在戰鬥場面中只使用過一種招式！
匡近只用參之型・晴嵐風樹戰鬥的理由

在第三本小說《鬼滅之刃 風之道標》，匡近連續使用了三次風之呼吸的招式。但是他所使用的招式只有參之型・晴嵐風樹一招。晴嵐風樹會不會是匡近最擅長的招式呢？

就像壹之型・塵旋風・切削・玖之型・韋駄天颱風等命名所忠實呈現的，風之呼吸多半都給人一種狂暴的印象。似乎都是以龍捲風或是颱風等激烈吹動的風為主。其中看起來只有晴嵐風樹的性質截然不同。在晴天時吹拂的山風，被風吹動的樹林——帶有這種含意的招式，跟個性爽朗又溫和的匡近氣質相近，或許就是他最能發揮實力的招式。

伊黑 小芭内 × 煉獄 杏壽郎

伊黑和杏壽郎從入隊之前很可能就已經認識對方了

伊黑和杏壽郎這對組合，在本篇故事中幾乎沒有描寫到他們的互動。但是只要想到伊黑的出身，就會覺得兩人很可能從以前就知道彼此。

之所以會這麼說，是因為伊黑過去曾被炎柱救了一命。伊黑滿12歲時在家族的包圍下跟蛇鬼見面，之後為了逃走而開始削著禁閉室的木格窗。如果是這樣的話，

可以算出伊黑被炎柱救出之後應該還不到10年。換句話說，把這時的炎柱認定是杏壽郎的父親槙壽郎，應該是不會錯的。從伊黑被再次見面的表姊責罵之後的獨白：

「背負的罪孽太過深重，無法過著平凡的人生。」（第22集第188話）炎柱回到日本本土時，伊黑應該也一起離開島上了。

現在從東京的竹芝棧橋到八丈島所需的時間，經由海路需要11小時左右，在當時應該要花更久的時間。如果炎柱和伊黑曾經一起搭船好幾個小時，應該會互相談論到自己和對方的來歷。槙壽郎應該會很自然地跟伊黑聊到年齡與他相仿的杏壽郎。

回到日本本土後，槙壽郎是很快就把伊黑交給產屋敷家和培育者呢？還是暫時把他帶回家照顧呢——沒有人知道真相。

友情

聽到杏壽郎戰死的消息
伊黑的『我實在不相信』的真相

收到杏壽郎戰死的消息，伊黑曾說：

「我實在不相信。」（第8集第66話）在無限列車篇之前舉行的柱共同審判中，他對炭治郎說過相同的話，但跟那時的狀況截然不同。如果是在這個情況下發言，意思會是「我實在不相信（杏壽郎會死）」。換句話說，這時的伊黑對杏壽郎的死感到心痛。

假使兩人因為槇壽郎的關係而在幼時

但是只要想到伊黑沒有可以依賴的對象，就會覺得槇壽郎非常有可能把伊黑帶回家，讓他跟自己同齡的孩子認識。

見過面，杏壽郎對伊黑來說，很可能是他交到的第一個朋友。伊黑從出生就一直被關在禁閉室裡，可以想見無論性別或年齡為何，他應該從來都沒有跟誰一起生活過。如果杏壽郎是他除了蛇鏑丸以外，第一個交到的人類朋友，那麼當伊黑得知杏壽郎的死訊時，勢必會大受打擊。

他們真的是從兒時就是老朋友嗎？還是在入隊及就任柱之後才加深交流的呢——「老友說」到底畢竟只是想像。話雖如此，就算把伊黑的這句台詞當成是兩人關係友好的證明，應該也沒有任何不妥。至少可以確定的是，對伊黑而言，杏壽郎的死不是那麼輕易就能接受的消息。

人生

出身忍者和獵鬼兩大名家的兩人 被賦予的任務和人生的選擇

天元和杏壽郎都是出身名門。天元的老家是忍者一族，杏壽郎則是代代輩出炎柱的獵鬼家族。然後他們都是長子——也就是一出生就是繼承人。換句話說，天元和煉獄都背負著要繼承家業的任務。

但是他們所選擇的卻是完全相反的道路。天元拒絕扼殺意志和情感以家族的道路，離開了忍者村。儘管他備受

期待未來繼承父親當上族長，但是他拒絕了這個身分。另一方面，杏壽郎在無法接受父親的指導後，仍舊靠著自學繼續磨練劍術，當上了炎柱。

天元不繼承族長之位而選擇其他道路；杏壽郎繼承祖先代代擔任的炎柱職務。他們的選擇乍看之下似乎相反，但同樣都是依照自身意志決定前進的道路。

杏壽郎受到年幼時被母親教誨要為他人使用力量所影響，不過更多的還是他自己選擇要繼承炎柱的道路。

不但背負著一出生隨即被交付的責任，而且選擇自己認為正確的道路前進——這個經歷可以說是兩人的相同點。

正因為出身和際遇相像 才會產生比較和羨慕

華麗的外表和善於社交的個性，天元和杏壽郎無論在外表還是內在有很多相像的地方。或許兩人也認為彼此意氣相投，任務以外的話題都會比較直率吧。但正是因為他們有許多相同點，反而會意識到不同之處，這也可以說是人與人之間交際時會發生的現象。

舉例來說，「我無法像煉獄那樣」（第10集第87話）這句話，是天元跟羨慕他的容貌和才能的上弦之陸·妓夫太郎對話時，內心的低喃。而且他在聽到杏壽郎的訃聞時，曾說：「就連煉獄都打不過上弦的鬼嗎？」（第8集第66話）從這兩句台詞可

以推測，天元應該非常讚賞杏壽郎的實力。

從他在跟妓夫太郎的對話中提到行冥和無一郎，最後想到杏壽郎的身影來看，會讓人覺得對天元來說，最接近天才印象的人應該是杏壽郎吧。杏壽郎曾經保護兩百名乘客的性命直到最後一刻，跟他比起來自己不是天才的料──天元應該是如此冷靜地分析自身實力。

杏壽郎是名家的繼承人，同時也是統帥鬼殺隊的柱，對天元來說他是最能讓自己湧現親切感的同事，同時也是羨慕的對象。從剛才舉例的「我無法像煉獄那樣」這句台詞感覺不出嫉妒或悲壯感，可以說是天元單純地尊敬杏壽郎的證明。

胡蝶忍 × 不死川玄彌

手足

同身為「年紀較小的」弟弟妹妹
忍能理解玄彌的心情並為他加油

登場角色的人生和故事，讀者能看到的只有其中一部分。其實應該還有許多不為人知的日常生活，沒有被收錄於本篇故事中，忍和玄彌的互動就是其中之一。

玄彌是利用吃鬼這種危險方式，吸收成為自身能力來戰鬥。除了治療受傷外，也會在蝴蝶屋做定期健檢。「胡蝶小姐一臉極為不悅的表情，每次見到我都會說教」。

相遇

不確定是何時，但應該是悲鳴嶼為了讓玄彌接受定期健檢而介紹他認識忍的時候（從第16集第136話玄彌的台詞來推測），或是玄彌負傷被送到蝴蝶屋時。

（第16集第136話）從玄彌這句台詞也能看出兩人似乎很頻繁見面。

忍的雙親和姊姊都是被鬼殺死，從她的立場來看，應該很難理解玄彌把鬼吸收到體內的戰鬥方式。就負責醫療的立場來說，一定也很擔心玄彌的身體。話雖如此，忍也沒有阻止玄彌吃鬼……應該說她「沒辦法阻止」。

忍以前跟姊姊加奈惠一起加入鬼殺隊，後來為了替姊姊報仇而活著，她應該很能理解玄彌的心情。想要待在哥哥的身邊，所以無論使用怎樣的手段都要繼續戰鬥下去——「身為妹妹的忍」應該一直在暗中為奮戰的玄彌加油吧。

60

才能
即使沒有作為劍士的才能，就算是弟妹，也想保護哥哥姊姊

忍的姊姊加奈惠在臨死時，告訴忍希望她能退出鬼殺隊過平凡的人生。然後玄彌的哥哥實彌也是想要讓弟弟生活在和平的世界，才會一直拒絕弟弟。加奈惠和實彌都希望妹妹和弟弟能遠離戰鬥的世界，過著普通的生活。

但是妹妹和弟弟也同樣希望姊姊和哥哥能得到幸福，「妳遇上這種事，我怎麼有辦法像個普通人一樣生活！」（第16集第141話）忍對加奈惠說這段話的場面，以及玄彌最後告訴實彌的話：「我也……想……保護……哥哥……」（第21集第179話）可以說都是忠實呈現兩人為姊姊和哥哥著

想的場面。正因為希望心愛的姊姊和哥哥能得到幸福，所以無法遵從姊姊和哥哥的期望。抱持著那樣的決心讓自己一直留在殺鬼的世界裡，可說是忍和玄彌的相同點。

而且兩人同樣沒有作為劍士的才能。忍因為身型嬌小的關係力量較弱，無法砍斷鬼的脖子。另一方面玄彌則是因為沒有學習呼吸的素質，日輪刀不曾變色。取而代之的是，忍用毒破壞鬼的細胞，玄彌用吃鬼來吸收能力，各自想出獨特的戰鬥方法。雖然沒有劍術才能，但是為了彌補缺點而在其他方面找出活路，忍和玄彌在這一點很相像呢。

悲鳴嶼 行冥 X 不死川 玄彌

沉默寡言的悲鳴嶼和暴躁的玄彌
個性完全相反的師父和弟子

悲鳴嶼和玄彌是師徒關係，不過他們在各方面完全相反的這點很引人注目。

悲鳴嶼被譽為鬼殺隊最強的男人，具備頂尖的劍士能力。換句話說就是鬼殺隊的模範。另一方面，玄彌則是無法使用呼吸、邊吃鬼邊戰鬥，即便在鬼殺隊內也可以說是非正規的存在。此外，劍士的資質無庸贅言，就連個性方面也是完全相反。

相遇
不確定是何時，但應該是在玄彌開始吃鬼之後（從第16集第136話玄彌的台詞來推測）。

共同對戰的敵人
上弦之壹・黑死牟

悲鳴嶼個性沉穩且意志堅定、心如磐石；玄彌個性急躁且容易動搖，兩人在內心層面也是強烈對比。然而正是因為如此，他們才能建立良好的師徒關係吧。

用念佛來讓心情冷靜下來，從玄彌的戰鬥場面可以看到師父的教誨。此外，念佛不僅能讓精神層面安定，看起來也是反覆動作的觸發點。一口氣打開所有感覺，用以提升戰鬥能力的反覆動作，對於不能使用呼吸的玄彌而言絕對是一大武器。

對於容易情緒高昂的玄彌來說，悲鳴嶼話少但用行動表示的教導方式，應該很適合他。假如玄彌是跟隨像桑島那樣幾乎用說的來指導的人學習，很可能會經常被開啟暴躁的開關，根本無法順利進行修練。

在本篇故事中幾乎沒有描寫兩人對話的場面。追根究柢，從他們的個性來看，

平時經常對話的頻率可能就不太高吧。話雖如此，他們在對黑死牟之戰中的少許互動，卻能充分地傳達出兩人的信賴關係。玄彌想要保護師父的發言，以及悲鳴嶼把哥哥實彌帶到玄彌身邊的舉動，都是因為他們有過以師徒身分共度的時光，才得以成立。

慈愛

對小孩懷抱猜疑心的悲鳴嶼將玄彌收為徒弟的理由是？

自從遭遇鬼襲擊寺廟的那起事件以來，悲鳴嶼便極力避免跟小孩扯上關係，小心翼翼地緊鎖著心門。在第二本小說《鬼滅之刃 單翅之蝶》的第1話〈單翅之蝶〉裡，忍懇求悲鳴嶼教她獵鬼的方法，但是

他拒絕了：「沒空指導別人。」（中文版第29頁）曾經拒絕忍的他為何會收玄彌為徒呢──或許是因為玄彌的氣質和決心獵鬼的理由，讓他改變心意了吧。

個性暴躁且易怒，玄彌的精神上仍有稚氣的一面。這個小孩子脾氣般的一面，對於以前照顧過很多小孩的悲鳴嶼來說，或許感到很懷念。悲鳴嶼在對小孩抱持警戒，想要遠離他們的心情，以及想要慈愛地幫助小孩成長的心情之間，應該很掙扎。但是最後比起自己的心靈創傷，悲鳴嶼更希望玄彌得到幸福。想要讓玄彌有一天能見到哥哥，實現向他道歉的心願，所以才會決定要盡己所能地幫助他吧。

宇髓天元 × 我妻善逸

才能

天元的音之呼吸；善逸的雷之呼吸
兩位衍生呼吸使用者的共同點

天元使用的音之呼吸是從雷之呼吸衍生的招式。這兩種呼吸法似乎有許多相同點。舉例來說，在遊郭篇的戰鬥場面中，墮姬的手下蚯蚓腰帶聽到天元和善逸的攻擊聲音，說：「兩個像是打雷一般的聲音互相重疊。」（第9集第79話）實際上這時從畫面上的效果音「ドドオン（轟隆聲響）」，也能看出雷之呼吸和音之呼吸的同

步程度。

另外不只是呼吸的特徵，就連使用者天元和善逸本身也有眾多相似點。兩人不僅身體能力上都有優異的聽覺，在外傳附錄漫畫「鬼滅學園」中，他們也都有絕對音感的相同設定。

順帶一提，根據刊載在《鬼滅之刃公式漫迷手冊 鬼殺隊見聞錄》的呼吸適當判別流程圖中（第21頁）：「激情，尤其是對於戀情反應強烈的人，可能適合成為雷之呼吸的高手。」天元有三個老婆，善逸非常喜歡女孩子，似乎可以說很符合「對於戀情反應強烈的人」這個項目。悲哀的是，一個卻是不受女性青睞的悲情人，他們之一個是受女人歡迎、充滿魅力的男人，他們之間有著決定性的差異。

他未來可能培育善逸嗎？
追究天元繼子發言的真相

在第二本小說《鬼滅之刃 單翅之蝶》的第2話〈正確的溫泉推薦法〉，天元為了加強善逸的體力，命令他去挖溫泉。此時天元對雛鶴說沒料到善逸找了伊之助幫忙。換句話說，在天元的計畫中，挖溫泉的訓練對象本來「只有」善逸。

天元所使用的音之呼吸是從雷之呼吸衍生而來。如果是這樣的話，挖溫泉應該是加強劍術和修業用的。天元在遊郭之戰的繼子發言並不單純是隨興說說，或許是他的真心話。如果天元現在還是柱的話，很可能會挖角善逸成為繼子。

Character Column

炎與戀、風與霞──
像音與雷一樣是衍生關係的呼吸法

在雷與音以外，也有好幾個是衍生關係的呼吸法。例如蜜璃原創的戀之呼吸是從炎之呼吸衍生。充滿活力和精力充沛的氛圍，可以說是蜜璃和杏壽郎這對師徒相同的資質吧。在黑死牟之戰並肩戰鬥的風柱實彌和霞柱無一郎，同樣也是衍生呼吸的使用者。實彌一邊擋下黑死牟的特殊斬擊，一邊分析：「難怪時透招架不住。」（第19集第167話）因為他們的本質相似，才能正確地推測對方的實力。此外，風和霞的特性中如果有相同點，應該就是適合當彼此鍛鍊的對象。假如他們平時就常交手，實彌會熟知無一郎的力量，以及他擅長和不擅長的招式，也就可以理解了。

村田 × 後藤

相遇
不確定是何時，但應該是在對無慘之戰中村田把血清交給後藤的時候（參照第22集第194話）。

人生

在無限城之戰中也不露鋒芒地活躍
為炭治郎著想的溫柔前輩

作為番外篇，這裡也來考察一下炭治郎的前輩隊士村田和隱的後藤。他們在炭治郎受傷被送到蝴蝶屋時都有前往探視，個性都很溫和。在本篇故事中雖然沒有好好描寫過兩人，不過他們在後續故事中卻好幾次都有出現在相同場面。刀匠成員和隱的眾成員一起偷偷到炭治郎的病房探望時（第23集第204話），以及大合照中也有

呢。

他們除了為後輩著想、思考符合常識以外，還都很勇敢和可靠。村田在那田蜘蛛山自願對付鬼並讓炭治郎等人先走。另外，後藤無懼於無慘的攻擊，想要救加奈央。此外，兩人也都曾經跟柱有過交集。

村田是跟義勇一起接受最終選拔的同期。至於後藤在第三本小說《鬼滅之刃風之道標》的第1話〈風之道標〉中，為了戰鬥的事後處理四處奔走，他還體貼地讓實彌能跟匡近度過最後的時光。或許這兩人也為義勇和實彌的和解貢獻了一份心力

兩人的身影（第23集第205話）。即使他們在後續故事中只有見過面的程度，不過今後村田和後藤很可能會透過炭治郎產生交流吧。

第二章

故事考察

《鬼滅之刃》是一部深奧的作品。故事中到處都有僅看一次並不會察覺個中含意的重要劇情。本章將深入考察並分析這些劇情，澈底讓它們真相大白。

竈門炭治郎立志 篇

某一天，竈門炭治郎的家人慘遭殺害，倖存下來的妹妹禰豆子也變成了鬼。在遇到獵鬼人富岡義勇之後，立志加入鬼殺隊。他跨越試煉成功入隊後，與宿敵鬼舞辻無慘屬下的鬼不斷展開死鬥，後來遇上想要殺死無慘的珠世和愈史郎，認識了同期的我妻善逸、嘴平伊之助和栗花落加奈央。

登場人物

竈門炭治郎：賣炭的少年。嗅覺敏銳，最大心願是讓禰豆子變回人類。
竈門禰豆子：炭治郎的妹妹。雖然變成鬼但不會吃人，想要保護炭治郎。
鱗瀧左近次：前鬼殺隊的柱。以「培育者」身分鍛鍊並培育炭治郎成為優秀的劍士。
富岡義勇：鬼殺隊劍士。察覺竈門兄妹擁有非凡的資質和能力，將他們交給左近次。

鬼舞辻無慘／珠世／愈史郎／錆兔／真菰／我妻善逸／嘴平伊之助／栗花落加奈央／沼澤之鬼／累／響凱／矢琶羽／朱紗丸／手鬼（最終選拔的鬼）／胡蝶忍／產屋敷耀哉

炭治郎的故鄉是大雪地區?!
大正時代秩父、多摩地方的氣候

根據《鬼滅之刃公式漫迷手冊 鬼殺隊見聞錄》，炭治郎的出身地是設定在東京奧多摩的雲取山。

雲取山位於東京都奧多摩町、山梨縣丹波山村、埼玉縣秩父市三個都縣的交界處，是在秩父山地正中央，標高2017公尺的山脈。這是一座被選入深田久彌的著作《日本百大名山》的知名山脈，也是東京都的最高峰。

炭治郎的故鄉被描寫位於下著大雪的深山裡。目前，冬天的雲取山山頂附近，雖然一旦有積雪就會需要冰爪等裝備，但山麓在其他時期並不會積雪，因此讓人疑惑，似乎不太像故事中描寫的

是大雪地區。

根據氣象廳的資料，嚴冬時期的東京平均氣溫，在2020（令和2）年是7.1度。近10年來最低溫的2018（平成30）年也才4.7度，在這個氣溫下並不會下雪。但是，在高度約2000公尺的雲取山山頂附近，氣溫會比東京市中心要低將近15度，就算是降到零下5度也不稀奇。

而且大正時代的東京平均氣溫整體來說很低，在現存紀錄的月平均氣溫最低紀錄的前10名裡，有4個是大正時代留下的紀錄。在1922（大正11）年1月，月平均氣溫是0.6度。同年的1月22日則是零下8.1度，創下觀測史以來第8名的最低溫。

畢竟連市中心都那麼寒冷了，雲取山山頂附近的氣溫隨著每日變化，可能

雲取山（位於東京都、埼玉縣、山梨縣的交界處）

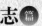

會是將近零下20度的極度低溫。如果是這樣的話，雲取山附近可能比現在還要容易下雪，奧多摩、秩父地方被描寫成大雪地區，就不會讓人覺得有不協調的感覺了。地球暖化帶給東京氣候的影響，似乎比我們想像中還要大。

「生殺大權」所展現的鬼殺隊與無慘一夥的決定性差異

義勇打算殺死變成鬼的禰豆子，炭治郎跪在地上求他饒命，這時他斬釘截鐵地對炭治郎說：「不要讓別人掌握生殺大權！」（第1集第1話〈殘酷〉）

所謂的「生殺大權」，就如同字面的意思，是選擇要讓對象生存或死亡的權力。在歐洲的君主制度中，被認為是讓

君主更具權威的力量。根據1960年代～80年代的思想家兼哲學家米歇爾・傅珂（Michel Foucault）的著作《性史》（Histoire de la sexualité），以前，對於反抗自己的官員，國王擁有殺的決定權，象徵著絕對的權力。也就是說「決定死亡的權力」曾經是屬於國王的權力。無慘統治鬼們時的理論也跟「生殺大權」一致。

「我擁有一切的決定權，我說的話就是絕對。你沒有拒絕的權利。我要是說『這是對的』，那麼它就是『對的』。」（第6集第52話〈冷酷無情〉）

「我沒有受到任何天譴。雖然殺了幾百幾千人，世界仍是容許我存在。」（第16集第137話〈不滅〉）

這完全就是專制君主所說的台詞。

不過在近代國家，權力不是用來暴

力地壓制人民，而是轉變成思考該怎麼

讓人民生存，為國家有所貢獻的「生的

權力」這個想法。「殺的權力」和「生的

權力」的對立，確實地表現出無慘和鬼

殺隊思考方式的差別。在前面提到的第

16集第137話〈不滅〉，產屋敷耀哉對無慘

這麼說：

「所謂的永恆，就是人們的想法。人

們的想法才是永恆，才是不滅啊！」

此外，錆兔生前對同期的義勇這麼

說過：

「請你以後不要再說……自己不如死

掉這種話。」「你絕對不能死！姊姊犧牲

自己才讓你延續下來的性命，以及託付

給你的未來……」（第15集第131話〈訪

客〉）

大正時代的日本是大日本帝國憲法

（明治憲法）的時代，雖然天皇是立憲君

主制而不是專制君主，但規定國民是「臣

民」，而天皇是掌握主權者，且「神聖不

可侵犯」（大日本帝國憲法第三條）。鬼

殺隊的想法在當時來說相當進步。

大正時代雖然在大日本帝國憲法的

框架內，但也是盛行民主主義運動的「大

正民主」時代。本篇故事的背景不在明

治時代，也不在昭和的第二次世界大戰

前，因為是設定在大正時代，產屋敷耀

哉的台詞，可以說是帶來了必然性和真

實性的效果。

在「大正竊竊私語傳說」登場的火神「迦具土」是？

在漫畫單行本第1集第110頁的「大正竊竊私語傳說」，有列出在決定《鬼滅之刃》這個書名之前的候補名稱，其中一個候補名稱是「獵鬼迦具土」。

所謂的「迦具土」，是記載於日本神話中的火神，在《古事記》中記錄為火之夜藝速男神、火之炫毘古神、火之迦具土神（＝加具土命），而在《日本書紀》則是記錄為軻遇突智、火產靈。

迦具土是伊邪那岐和伊邪那美所生的孩子，他出生的時候，母親伊邪那美的重要部位（刻意不說明白是什麼部位⋯⋯）遭到灼傷，伊邪那美因此死去。

據說伊邪那岐在盛怒之下，用十拳劍「天

之尾羽張」殺了迦具土，是個不像神話，活生生「弒親、弒子」故事中的主角。

從迦具土的血和屍體，生出了以知名的劍與雷之神建御雷神為首的眾多神明，迦具土和因他而生的諸神也不時會在創作品中登場。迦具土因為掌管火焰，也被作為鍛冶之神信仰，在曾經製作成電視版動畫的漫畫《達爾文遊戲》中，主角要所使用的異能，由於能自由地把碰過的道具製作出來，而被稱為「火神槌」。

另外，遍布日本全國的「愛宕神社」、「秋葉神社」，就是祭祀迦具土的神社。因為迦具土是掌管火焰的神明，因此被當作保護眾人免於火災的防火之神。「秋葉神社」的總本山，是位於靜岡縣濱松市的秋葉山本宮秋葉神社；次文化聖地

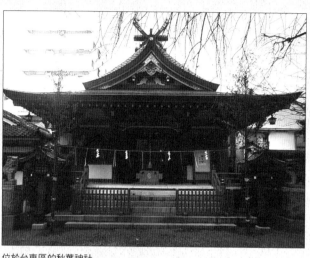

位於台東區的秋葉神社

「秋葉原」的地名由來，源自明治時代被請來當作東京防火之神的秋葉神社（目前遷移到東京都台東區松谷）。

從這項事實來推測，在連載開始之前，炭治郎本來應該是設定為以「火神」身分獵鬼吧。實際上在漫畫中，父親炭十郎傳授給炭治郎繼承的「火神神樂」，透過打倒無慘的關鍵「日之呼吸」而引導出「火神＝太陽神」這個答案，但是本來就如同字面的意思是「火神」，應該可以這樣解釋吧。「火」變成「日」的過程（火和日的日文發音相同）是作者吾峠呼世晴的靈感呢？還是編輯部的靈感呢？雖然詳細情況只有當事人才知道，但是從附錄漫畫能做出這樣的考察，或許也是原作的一大魅力。

鬼和鬼殺隊隊士都需要睡眠
要恢復體力睡覺最重要？

炭治郎待在狹霧山的鱗瀧身邊，為了成為劍士而努力修業的期間，禰豆子一直沉睡著。第1集第4話〈炭治郎日記・前篇〉的時候她睡了半年。

接著，鱗瀧開出參加最終選拔的條件，給予炭治郎將大岩石一刀兩斷的課題，是在開始修業的一年後。加上炭治郎經過錆兔和真菰的特訓終於劈開岩石，直到參加藤襲山的最終選拔又經過了半年。最後炭治郎於最終選拔合格，成為劍士並回到狹霧山時，禰豆子甦醒過來，也就是她至少持續沉睡了兩年。

假設一天睡八小時，人的一生中有大約三分之一的時間是花在睡眠上。在睡眠期間，深度睡眠的非快速動眼睡眠，具有分泌較多成長賀爾蒙，能修復身體和促進回復的效果。據說在進入睡眠後三小時內會分泌最多成長賀爾蒙。在清醒的期間因為活動，自律神經中樞會產生活性氧類，被稱為疲勞因子的物質會增加，只有睡眠期間才能進行修復。為了讓頭腦和身體都能好好休息，睡眠是可以恢復疲勞的唯一方法。

根據義勇的獨白，變成鬼的禰豆子是「這女孩已經受了傷，為了治療傷口需要耗費體力。變成鬼也會消耗相當的體力，所以她現在一定呈現重度飢餓狀態」（第1集第1話〈殘酷〉）。即便如此禰豆子仍沒有吃人，可想而知她究竟消耗了多少體力，就等於人類長時間不吃不喝一樣的狀態，沒有死去真是萬幸。

之後在淺草與炭治郎相識的珠世則

如此分析：「目前禰豆子小姐的狀況是

極為稀有且特殊的。你說她持續沉睡兩

年了，恐怕此時身體會出現變化。」（第

2集第15話〈醫師的見解〉）

大正時代的淺草著名地標
在動畫中登場的「凌雲閣」

擊退沼澤之鬼的炭治郎沒有時間休

息，就接到指令趕往東京府（當時的東

京不是都而是府）的淺草。

在漫畫第2集第13話〈你……〉，雖

然只有用一格分鏡描寫具備特徵的建築

物，但是在電視版動畫第7集〈鬼舞辻

無慘〉，卻清楚地畫出了大正時代淺草的

畫在明信片上的凌雲閣

著名地標「凌雲閣」（淺草十二樓）。凌

雲閣是一棟建在淺草六區，有十二層樓

高的建築。當時在東京已是超群的高樓

層建築，還設置了日本的第一座電梯，

1890（明治23）年以淺草的知名景點

名義開始營運。據說從樓頂的展望臺能

環視關東平原和周邊的群山。不過遭遇

1923（大正12）年的關東大地震後，八樓以上的建築倒塌。因為研判難以重建，於是在拆除後消失。

因為是淺草的著名地標，或許就像是當時東京最尖端且華麗的觀光景點，但事實上大正時代的凌雲閣因訪客減少，

因關東大地震而倒塌的凌雲閣

陷入經營困難的窘境。雖然曾經推出「東京百大美人」比賽等企劃試圖聚集人潮，但因為周邊有被稱為「十二層下」的酒館和住宿街、畸形秀等建築櫛比鱗次、氛圍怪異，治安並不是很好。

之後從大正到昭和、平成，隨著時代變遷、物換星移，遺址附近從劇場變成電影院「淺草東映」，之後又變成小鋼珠店，現在則蓋了淺草豪景飯店別館六區。在東京的兩國江戶東京博物館，有展示模擬當時凌雲閣的小模型。

善逸本來頭髮是黑色的
沒有染髮髮色卻變了？！

在第3集第146頁的「大正竊竊私語傳說」，有關於善逸的敘述：「原本是黑

髮，據說是在修業時躲在樹上，結果被雷打到才變成金髮。」人的髮色在沒有染髮的狀況下會變色嗎？

人的髮色是由含有的黑色素多寡來決定。黑色素分為兩種，真黑素（黑～棕色）愈多髮色就會愈接近黑色，膿黑色素（紅～黃色）愈多就會變成紅髮或金髮。因為真黑素比膿黑色素更早被破壞，染過頭髮後髮色會慢慢接近紅色或黃色。此外，黑色素隨著年齡增長無法產生之後，長出的頭髮會呈現白色，變成所謂的「白髮」。

除此之外，如許多人所知，頭髮會因生病或是壓力過大而變白。這是因為產生黑色素的活動隨著生病和壓力而下降。

在眾多創作品中，不時會出現人因為受到恐懼等強大的壓力，一瞬間變成白髮的描寫，其實人的頭髮要完全轉變是需要一些時間的，髮色並不會當場立刻改變。

當然善逸被雷打到而變成金髮，也是本篇故事獨有的設定，但事實上也曾經聽聞好幾個案例是因為被雷打到，而開始具備之前所沒有的特殊能力。

其中有本來腳有障礙，無法行走的人開始可以走路，或是能夠看到靈體，或是預知能力和看穿他人心思等超能力覺醒……有著各式各樣的實例。善逸能學會「雷之呼吸」，可能不全然跟被雷打到毫無關係吧。

無限列車 篇

十二鬼月中的下弦之伍・累被打敗，無慘暴跳如雷，把其他下弦全殺了。唯一倖存的下弦之壹・魘夢被無慘注入血液，他引誘炎柱煉獄杏壽郎和炭治郎等人搭上無限列車，並企圖殲滅他們。煉獄和炭治郎雖然在激烈戰鬥的尾聲打敗了魘夢，但上弦之參・猗窩座卻阻擋在他們的面前……

登場人物

煉獄杏壽郎：使用炎之呼吸，鬼殺隊的菁英・柱之一。是個很會照顧人，像大哥一樣的好男人。
魘夢：具備操縱夢境來破壞人類精神的力量。最喜歡看人不幸和痛苦。
猗窩座：無論身在何處都在追求力量，使用拳法的鬼。勸誘杏壽郎變成鬼。
煉獄槇壽郎：杏壽郎的父親。曾任職柱，之後卻沉溺於酒精，疏離杏壽郎和弟弟千壽郎。

竈門炭治郎／我妻善逸／嘴平伊之助／竈門禰豆子／煉獄千壽郎／煉獄瑠火（杏壽郎、千壽郎的母親＝回憶）／鬼舞辻無慘／無限列車的駕駛員／車掌／罹患結核的青年／魘夢手下的少女們

「好好睡一覺吧……」內容其實很可怕的搖籃曲

第7集第55話〈無限夢境列車〉，魘夢唱著自己創作（？）、令人毛骨悚然的搖籃曲：「好好睡一覺吧。睡到忘了呼吸，就算鬼來了也要睡覺，被吞下肚也要睡覺。」說到搖籃曲，因為《好好睡一覺吧》這句歌詞聞名的「江戶的搖籃曲」算是標準內容。在日本各地也都有屬於自己的獨特搖籃曲，熊本縣的「五木搖籃曲」和「中國地方的搖籃曲」等歌曲雖然廣為人知，但整體來說曲調都很悲傷且陰沉，若是性格敏感的孩子聽了可能會害怕地哭起來，許多歌都給人這種印象。

好孩子乖乖睡　不睡的孩子

頭會被拳頭打

好好睡 好好睡 像隻小貓

好好睡 像隻小牛

快睡吧 如果不睡覺

爬起來的話 怪物會來抓你

怪物會來把你抓走吃掉

這是在宮崎縣流傳的搖籃曲，歌詞的意思是「好孩子乖乖睡，不睡覺的孩子會被拳頭打……不睡覺而爬起來，妖怪會把你抓走吃掉」。此外，還有在高知縣流傳的搖籃曲是以下的內容。

好好睡吧 睡覺的孩子最可愛

爬起來哭的孩子 討人厭

討人厭的孩子 會放到砧板上

像切蘿蔔一樣 切碎成細細的

丟到家門後的小河去丟掉

實在是充滿驚悚氛圍的搖籃曲（笑）。

搖籃曲據說其實不是母親用來哄孩子睡覺，而是女孩到別人家幫傭時所唱的歌。因此歌詞裡滿是對自身際遇的痛苦、怨恨和對世間的不滿和諷刺等心情，這應該也是「內容可怕的搖籃曲」之所以會這麼多的原因吧。

日本國民曾經最感到害怕的傳染病

大正時代不治之症・肺結核的可怕

在無限列車上入侵炭治郎夢境的青年患有肺結核。

肺結核是對日本人來說再熟悉不過（雖然沒什麼好高興……）的傳染病。是明治時代以後，直到二次世界大戰時期被稱為「國民病」、「亡國病」的疾病，肺結核的預防和治療，被視為日本的醫學和國家必須解決的一大課題。2018（平成30）年的日本，10萬人當中的肺結核罹患率約12人。共通報1萬5590名患者，有2204人死亡。結核菌會隨著發病者（不是感染者）的咳嗽和打噴嚏飛散，吸入細菌的人就會感染，也就是飛沫傳染。多半肺部會發病，初期症狀類似感冒，但是會連續兩週以上咳嗽、有痰、輕微發燒。

肺結核曾經有很長一段時間沒有根治的治療法，被稱為「不治之症」。事實上沖田總司、正岡子規等歷史人物，也

都因肺結核而喪命。不過經年累月的研究結果，發現到鏈黴素等抗結核的藥物，加上經由卡介苗接種的疫苗也有效果，日本肺結核患者人數逐年驟減。即便如此，比起歐美各國，罹患率仍然很高，厚生勞動省也每年都會舉行活動宣導「肺結核不是過去的疾病」。

入侵炭治郎夢境的青年，因為罹患肺結核而意志消沉，被魘夢乘虛而入，成為鬼的手下。但是炭治郎無意識領域中溫柔的化身，把他從黑暗中拯救出來。由此可知，罹患肺結核對日本人而言是多麼絕望的事。不過即使是距離大正時代將近一百年的現在，肺結核用的卡介苗疫苗，尤其是日本型的病毒株，據說對於正在世界各地肆虐的新冠肺炎重症似乎有防止作用；對日本人來說，與肺

結核的戰爭產生了意想不到的副產物。

加奈央的初戀是炭治郎嗎？
最終話中竈門家母親的真面目是……

漫畫第7集最後的番外篇，有描寫加奈央兒時跟加奈惠和忍姊妹相遇的短篇故事。這個番外篇的最後，是忍正為了沒有人交代就什麼都不做的加奈央發脾氣，然後以加奈惠的一番話作為結束……

「一旦機會來了，人的內心就會開竅的，妳別擔心。等到哪天妳有喜歡的男孩子，加奈央也會改變的。」這裡最後一格分鏡畫的是炭治郎。同樣是在第7集第53話〈你是〉，加奈央用錢幣的表裏，來決定要不要跟炭治郎說話的場面，也有說明加奈央用錢幣的表裏，來決定要不要跟炭治郎說話的場面，也有說明郎懷抱戀慕之情，倒是一點也不奇怪。

是遵從師父的指示（以前加奈惠教過她的）。

加奈央在炭治郎離開後的樣子，說是所謂的「胸口一緊」的狀態應該沒錯。蝴蝶屋包含工作人員在內都是女性，對於在這個環境下長大的加奈央而言，不難想像應該是第一次跟炭治郎這樣的男孩子見面。這很可能是加奈央的初戀。

令人在意的同樣是在第7集第53話〈你是〉，炭治郎也向葵說過類似的話：

「幫助過我的葵小姐已經算是我的一部分了，我會將葵小姐的想法帶到戰場上去。」

聽到這段話的葵也像是「胸口一緊」的狀態。炭治郎跟她們交談時應該沒有其他意思，但加奈央和葵若同時都對炭治

最終話中（第23集第205話〈幾經風霜仍閃耀的生命〉），加奈央和葵的子孫在現代並沒有以非常明顯的姿態登場。

竈門家的母親也只有遠距離的描寫，沒有露出面貌，但是她的背影以及炭彥哥哥的名字「彼方」、五官、髮色，都有加奈央的影子。如果把前面的第23集第204話〈沒有鬼的世界〉當伏筆來看，應該可以判斷炭治郎和加奈央結婚，而他們的後代就是彼方和炭彥的母親吧。

相反的，葵和伊之助雖然看起來氣氛很好，但伊之助的後代，植物學者嘴平青葉卻沒有明顯地描寫出家族的存在。

看到最終話的登場人物和故事走向，認為伊之助和葵有結婚，而後代是青葉應該是很自然的想法。但是明明村田和後藤等「隱」成員，以及菜穗、須美、千

代三名少女都有在最終話登場，為何加奈央和葵的子孫卻沒有明確地畫出來呢？這裡留下了謎團。

杏壽郎之母・瑠火 教導兒子「貴族義務」

在第8集第64話〈上弦之力・柱之力〉，杏壽郎受到猗窩座的「破壞殺・滅式」攻擊，腹腔被貫穿，他回憶起以前母親瑠火教誨過自己的「強者的義務」。

「你知道自己為什麼生下來就比別人強嗎？那是為了讓你去拯救弱小的人！與生俱來就比別人擁有更多才能的人，必須將力量用在這世界跟其他人身上……協助弱小的人是與生俱來的強者應盡的責任。你的使命就是負起責任並且

完成它。」具備社會地位和特權的人有責任照顧弱小的人，是歐美國家的普遍想法，也稱「貴族義務」。法語中是指「高貴伴隨著義務」，強者懷抱著同情並親切地接待弱者，必須做出成為社會楷模的行為。社會的基礎建設是透過貴族的捐贈來建設，王族和貴族於戰爭中從軍，也是源自貴族義務的思考方式。英國等國家現今仍然對上流階級如此要求，安德魯王子在福克蘭戰爭時從軍，威廉王子和哈利王子則是參加志工活動。在美國這種思想更加顯著，特別是微軟的創

奧諾雷·德·巴爾札克（Honoré de Balzac，法國人／1799～1850）。法國小說家。在著作《幽谷百合》曾引用「貴族義務」這個詞彙。

辦人比爾·蓋茲先生，他也是一名慈善家，在蓋茲先生創立的慈善專案「捐贈誓言」（The Giving Pledge），就有麥克·彭博先生（Michael Bloomberg）、華倫·巴菲特先生（Warren Buffett）、馬克·祖克柏先生（Mark Zuckerberg）等各界名人聯名捐出龐大的捐款，用來開發新冠肺炎的疫苗。

杏壽郎跟猗窩座對峙時說：「看來我跟你對東西的價值標準差很多。」（第8集第63話〈猗窩座〉）他從一開始就看穿猗窩座的想法。猗窩座只信奉力量，認為弱者不需要存在：「看到弱者就令我作嘔。」杏壽郎則說：「我會完成自己的任務！不會讓在場的任何人死掉！」兩人簡直是勢不兩立的存在。

描寫播出半年的電視版動畫後續劇情

充滿可看之處的《劇場版「鬼滅之刃」無限列車篇》

電影《劇場版「鬼滅之刃」無限列車篇》是電視版動畫《鬼滅之刃》的續篇。電視版動畫從2019年4月開始到9月分兩季播出，如果以本書的分法為基準是「竈門炭治郎立志篇」，包含第1集到第6集的內容，然後在第7集第53話〈你是〉迎接動畫的最後一集。

本書（日文版）寫作時電影尚未上映，雖然不清楚電影會描寫到哪個階段，但是應該會演到漫畫第8集第66話〈在黎明死去〉，杏壽郎在與猗窩座的戰鬥中喪命的場景。「無限列車篇」是到之後炭治郎拜訪弟弟千壽郎，並跟父親槙壽郎起衝突的第8集第68話〈就算是一步一步往前進也沒關係〉為完整劇情。一般做法應該會用電影形式描寫到這裡吧。在電視版動畫最後一集《全新的任務》中，描寫炭治郎等人搭上無限列車的場景，杏壽郎也只有出現一幕。本書寫作時（2020年9月上旬）官方並沒有發表要製作電視版動畫第二季，假如有第二季，而且跟第一季同樣製作一整季為26集左右，一定會描寫從漫畫第8集第70話〈綁架犯〉開始的吉原遊郭篇（～第11集），至於從第12集到第16集緊接著的「刀匠村・柱訓練篇」會描寫到哪裡呢……大概是這樣的走向。如果是這樣的話，電影中應該會讓天元稍微

84

登場，為電視版動畫第二季做準備，也可能會做完包含漫畫第8集的所有內容再結束。

電影的主題曲《炎》，依然由下載數破百萬、電視版動畫主題曲《紅蓮華》的歌手 LiSA 負責演唱，是一首悠揚的抒情歌。電視版動畫最後一集中，杏壽郎只出現身影但沒有出聲，而擔任杏壽郎配音的聲優日野聰，在《灼眼的夏娜》《一騎當千》等萌系動畫演出過男主角。

另外也演出過《AMNESIA》、《無法掙脫的背叛》等女性向作品，還有為國外電影、電視劇配音等等，是扮演過各種角色的資深聲優。此外，可以說是鬼陣營主角的下弦之壹・魘夢，也有在電視版動畫最後一集登場，由平川大輔飾演，是演出過《School Days》的伊藤誠、《Free!》的龍崎怜等角色而聞名的知名人氣聲優。

本書寫作之時，官方尚未發表會在「無限列車篇」後半跟杏壽郎展開激烈戰鬥的猗窩座聲優。或許因為一旦發表了猗窩座這名角色，大家就會知道故事走向的最終 BOSS 會是上弦之參・猗窩座，而不是下弦之壹・魘夢（雖然就算不發表，某個程度也能猜到⋯⋯），也有可能在上映之前都不會發表吧。

在電視版動畫中，炭治郎所使用的「水之呼吸」美麗描寫曾經造成轟動。在特報影像中，有公開部分杏壽郎使用的「炎之呼吸」畫面，與流暢美麗的水相較之下，火焰的影像非常明亮且華麗。猗窩座使用的血鬼術「破壞殺」會做出怎樣的呈現也值得關注，令人非常期待動畫製作公司 ufotable 的表現功力。

吉原遊郭 篇

　　跨越杏壽郎的死，炭治郎等人繼續進行下一個任務。他們與音柱·宇髓天元一起潛入吉原遊郭。一邊與遊女們交流，一邊全力找出把吉原當作巢穴的鬼。最後現身的是上弦之陸·墮姬和妓夫太郎。兄妹一體且自由變化的攻擊，讓炭治郎陷入苦戰。就在這時天元趕來，然而……

登場人物

宇髓天元：忍者後代。對聲音有敏銳的感覺。喜歡超華麗的裝扮且有三個老婆。

墮姬：以蕨姬之名的花魁身分將吉原當作巢穴的女鬼。個性惡劣。操縱腰帶攻擊。

妓夫太郎：墮姬的哥哥。能跟妹妹自由分離和合體，用帶毒的血鐮跟天元等人展開死鬥。

牧緒、雛鶴、須磨：天元的老婆們。為了找出鬼而潛入遊郭。全都斷絕音訊。

竈門炭治郎／我妻善逸／嘴平伊之助／竈門禰豆子／鬼舞辻無慘／鯉夏（花魁）／三津（京極屋老闆娘）／弘（遊郭的主人）／童磨（上弦之貳＝回憶）／伊黑小芭內／產屋敷耀哉

知名遊女排行榜「遊女排名表」
在吉原也有觀光導覽手冊

　　在第9集第71話〈潛入遊郭大作戰〉，天元對善逸說：「因為『排名表』上就有寫名字，所以我才知道！」從江戶時代就有開始模仿相撲排名表，製作記載吉原遊女受歡迎排行榜的「遊女排名表」了。

　　不只是排行榜，在江戶後期似乎還發行名為「吉原導覽」的冊子，用以聚集觀光客。這本冊子也可以稱為吉原觀光導覽手冊。內容記載了妓院的名稱和地點、隸屬的遊女名字、階級和費用等等，在吉原裡也有名為「導覽銷售」的銷售員負責兜售，讓來訪的客人依照自己的預算去找想玩的店和遊女。

吉原導覽

據說到1958（昭和33）年，吉原遊郭因賣春防止法而正式消滅為止，這本「吉原導覽」一直都有定期發行。順帶一提，在安永年間（18世紀後期）將這本「導覽」改成讓讀者容易閱讀的排版「縱本」（跟現在的書籍幾乎相同排版），是在吉原出生，讓寫樂和歌磨聞名於世，

以江戶的出版製作人身分活躍的蔦屋重三郎。大型書店暨租書店「TSUTAYA」就是受到這位蔦屋重三郎的影響而命名。

花魁逛街是地位最高遊女的特權 跟她玩一次要以一佰萬日圓為單位

花魁在遊女當中地位最高，是華麗的遊郭中最頂尖的遊女。其中還有名為「呼出」，是階級最高的花魁，必須透過揚屋請她出來才見得到。

客人到了吉原後，會先到揚屋指名喜歡的花魁。在揚屋飲酒欣賞藝妓和幫間的技藝，花魁會帶著禿（花魁的女侍）和新造等實習遊女們，穿著美麗的服飾迎接客人到揚屋。遊女走到揚屋的這段

87

大正時代的花魁

路程就稱為「花魁逛街（花魁道中）」，帶著客人回到自己的妓院，真正的遊戲才會開始……大概是這樣的流程。

順帶一提，要跟地位最高的花魁玩，以現在的貨幣價值來說，一次的費用就要10萬日圓。而且不僅如此，包含給禿、新造、揚屋和妓院關係者的禮金，也全都必須由客人負擔，因此據說一次要花費以一佰萬日圓為單位的金錢。畢竟鯉夏和蕨姬（墮姬）似乎都是吉原首屈一指的紅牌，勢必會花費難以想像的金錢。

把禰豆子哄睡的搖籃曲
《小山裡的小兔子》佐賀縣版

炭治郎陷入致命危機之際，禰豆子為了救他遂與墮姬對戰，並展現出壓倒性的力量，但禰豆子的口塞在戰鬥中不慎脫落之後能力因此失控，不僅失去自我，甚至攻擊一般人。在第10集第85話〈嚎啕大哭〉，炭治郎拼命阻止著禰豆子，後來因為天元的話而得到提示，唱起了搖籃曲《小山裡的小兔子》，禰豆子才勉強恢復理智且睡著了。

小、小、小山裡的小兔子

為什麼耳朵那麼長

因為小時候媽媽她

都餵我吃長長的樹葉

所以我的耳朵才會這麼長

小、小、小山裡的小兔子

為什麼眼睛是紅色的

因為小時候媽媽她

都餵我吃紅色樹木的果實

所以我的眼睛才會是紅色的

這首搖籃曲被改成各種歌詞在日本全國流傳，炭治郎所唱的是佐賀縣版本。也有地區把這首曲子跟《好好睡一覺吧》的「江戶的搖籃曲」結合在一起唱。

雖然炭治郎和禰豆子是東京都奧多摩出身，但作者吾峠呼世晴老師出身自福岡縣。可能因為是九州出身的關係，才會對九州地區的《小山裡的小兔子》的歌詞比較熟悉。

進行讓身體習慣毒物的訓練 可以加強對毒物的耐性嗎？

在第10集第87話〈集結〉，天元對妓夫太郎說：「我來自忍者世家，本身有抗藥性，所以劇毒對我不管用。」

雖然經常有以「少許地攝取毒性較弱且較無效果的毒，讓身體變得百毒不侵」為中心描寫的創作品，但是真的能實現嗎？

直接說結論，這樣做似乎可以對某

種程度的毒具備耐性。一般經常會用「血清」來治療蛇毒，這是把蛇毒處理成不具毒性，或是毒性較弱，注射在馬等動物身上後製作出對毒物的抗體，之後再予以施打。人體當然不用說，病毒、細菌，或是動物的毒入侵時會產生抗體反應。也有報告指出，在治療伊波拉出血熱時，從感染者的血液取出抗體做血清治療，偶然發現血清具有治療效果。

2017（平成29）年，熱愛蛇類的美國龐克搖滾歌手史蒂夫・盧德溫先生（Steve Ludwin），持續朝自己的身體注射毒性輕微的蛇毒長達25年，丹麥大學從他的血液裡抽出許多可以做各種蛇毒的抗體，因而完成「抗蛇毒血清（Ludwin Collection）」，此新聞曾蔚為話題。雖說毒性較弱，但把毒物放入體

內還是非常危險，根據盧德溫先生所說，有時他會因為注射的毒性過強而住院。天元應該也接受過讓身體習慣毒物的訓練，那個訓練想必相當嚴苛。

伊之助記得的「百人一首」雖然是野孩子但其實很浪漫？

在第10集最後的番外篇〈伊之助的短篇故事〉，有描寫被野豬養大的伊之助的成長環境，可知他為何懂得如何說話。幼兒時的伊之助被一名叫孝治的青年的祖父餵食，因而跟祖父很親近，還被他教導說話。這時祖父念給他聽的是「小倉百人一首」第50首，藤原義孝所唱的和歌。

90

相思難從願，不惜下黃泉。
昨夜相逢後，依依戀世間。

藤原義孝
（954年～974年）

意思是「為了去見妳，就算犧牲性命也在所不惜，（只要能夠見妳一面）就可以活得長長久久。」是一首非常浪漫的詩歌。這首被收錄在《後拾遺集》，詳情不明，但是「跟女性約會回家後，派遣使者送信給她」，也就是跟喜歡的女性見過面回家後，在途中詠唱這首詩歌並贈送給對方。而且義孝的長相之俊美，在平安貴族當中也是眾所周知，加上年僅21歲就因為痘瘡（天花）英年早逝。他在電視版動畫《超譯百人一首戀歌》中也有登場，由聲優石田彰擔任配音。伊之助雖然野蠻卻情感豐富，煉獄杏壽郎死時他哭得比炭治郎還要悽慘，或許是因為有這樣的背景。

狗、猴子、鴕鳥、狼……
被動物養育過的人類

在世界各地都有接獲通報被動物養育過的「野孩子」案例，據說他們跟狗（包含野狗）、猴子、鴕鳥、狼、雞等動物一起生活，學會動物的習性和生活方式。創作品中，從《叢林奇譚》《泰山》《狼少年肯》到《海獸之子》，有眾多以野孩

子為題材的作品。

瑞典的生物學家林奈（Linnaeus）分析，野孩子具備「會用四腳走路」、「無法用言語說話」、「身上覆蓋著毛皮」這三種特徵。其中的「身上覆蓋著毛皮」，是因為毛髮和指甲沒有打理整齊，所以看起來像是那樣。不過幼兒時期沒有在人類社會生活過的影響非常顯著，會有對酷熱和寒冷的感覺機能低落、缺乏情緒和情感表現、無法適應社會、沒有羞恥心、不穿衣服、想要生吃食物……等特徵。

雖然經歷過動物生活方式的野孩子，也會因為無法適應人類世界而早死，但只要盡早給予適當的教育，也有人能活得很久。伊之助從孝治的祖父那裡學會說話，其實是非常重要的事。

忍者的暗器代表・苦無
不是武器而是戶外用品

在第11集第89話〈混戰〉，雛鶴像射飛彈般射出的「苦無」是忍者的暗器（隱藏攜帶的武器），經常被描寫為手裡劍的一種。是一種有手柄、刀身細長的雙刃手裡劍。

事實上忍者負責的是收集和管理情報，以破壞敵營的建築物和截斷補給路線這類「地下工作」為主，跟人戰鬥並不是主要任務。因此苦無與其說是具殺傷力的兵器，實際是利用它的刀刃挖掘地面，或是像打入楔子或樁子一般作為借力的護身器材，扮演戶外用品的角色，幾乎不會丟擲它來戰鬥。現在苦無被視為跟野外求生刀和蝴蝶刀是同類型的器

具，被槍刀法禁止製造和販售。

充滿大正時代的流行語「西洋風野蠻風民主」

在第11集第108頁的附錄漫畫，描寫炭治郎、善逸、伊之助、天元成立了「西洋風野蠻風民主樂團」這樣的題材（同集第130頁的附錄漫畫也刊載了該樂團的樂曲「前世之罪」）。

「西洋風」是在明治30年代，從每日新聞的專欄作家石川半山寫作「當代人物評話」時使用而開始流行起來。諷刺穿著高衣領的西洋風服裝的開國主義者、進步主義者時會用「西洋風」來稱呼。從這個詞彙反過來，開始用來代表「近代

的、時髦的」這些含意。

「野蠻風」是為了跟「西洋風」對比而產生的詞彙。意思是質樸、剛健、粗野的生活風格才是日本人，或者是男性應有的樣子。夏目漱石在1912（大正元）年發表的《彼岸過迄》也有出現「野蠻的」這個詞彙。尤其是在舊制高中的學生和大學生之間，流行在破舊的學生服上披斗篷、戴學帽、穿高木屐。

「民主」是代表大正時代的詞彙，在這個時代有吉野作造的《民本主義》、第一次和第二次護憲運動、舉辦25歲以上男性才能參加的普通選舉、美濃部達吉等人的「天皇機關說」等等，民主主義思想曾風靡一時。「西洋風野蠻風」也是象徵大正時代的詞彙。

刀匠村・柱訓練 篇

炭治郎的日輪刀在吉原的激烈戰鬥中損毀，為重新打造刀子而前往刀匠的村子，在那裡與霞柱・時透無一郎和戀柱・甘露寺蜜璃等人相遇。他和偶然遇到的實習刀匠小鐵進行特訓，度過充實的時光。然而上弦之肆・半天狗和上弦之伍・玉壺攻擊村子，戰爭再次開打……

登場人物

甘露寺蜜璃：超越常人、柔軟且豐滿的身體和怪力是她的最大特徵。大胃王。
時透無一郎：沉默寡言且個性冷酷的天才劍士。會用安靜但超群的速度斬鬼。
鋼鐵塚螢：炭治郎的刀匠。是個對自身工作有著比別人多一倍的熱情，自尊心很高的男人。
小鐵：10歲的實習刀匠。管理機關人偶「緣壹零式」。非常毒舌。

不死川玄彌／鐵穴森鋼藏／鐵地河原鐵珍／竈門炭治郎／竈門禰豆子／時透有一郎（回憶）／產屋敷天音／伊黑小芭內／不死川實彌／悲鳴嶼行冥／富岡義勇／宇髄天元

蝴蝶屋的原型？日本紅十字會中央病院

結束在吉原的激烈戰鬥，炭治郎再次到蝴蝶屋療傷。雖然他整整兩個月都沒有恢復意識，但因為有加奈央和葵等人犧牲奉獻的全力照顧，終於撿回一命。

炭治郎在那田蜘蛛山以後，只要結束戰鬥就會在蝴蝶屋療養，而跟蝴蝶屋極為相似的建築物，在2020（令和2）年1月時，曾在推特上造成話題。

那就是位於愛知縣犬山市明治村的「日本紅十字會中央病院」。該病院是從東京澀谷區廣尾遷移到這裡，1890（明治23）年日本政府加入日內瓦公約，日本紅十字會成立時，由皇室賜予一部分位於澀谷的皇室所有地和建設資金10萬

日圓建造而成。

曾經蓋過赤坂離宮的建築師片山東熊負責設計，模仿木骨架（梁柱裸露在外，梁柱之間用灰泥固定的歐風建築）的建築非常簡樸。不過施加在細節處的水印和浮雕等等，就連不顯眼的地方都加入美麗設計，實在令人讚嘆不已。建築外觀就已經如此相似，走進室內，設置的床鋪、室內的家具擺設和設計都與蝴蝶屋非常相像，介紹這棟建築的推文於是造成了很大的話題。

事實上，大家知道明治村是可以做居民登錄的嗎？除了入村費用外，只要年滿18歲以上，每年另外支付四仟五佰日圓，就可以登錄自己喜歡的建築物成為居民。登錄為居民後，不僅平日可以

在停車場免費停車（六日和國定假日打折），還會發行放有登錄的建築物照片和自己照片的住民票。如果是女性，用角色扮演並拍攝臉部的照片，在日本紅十字會中央病院做完「居民登錄」後，或許就可以體驗到忍、加奈央和葵她們住在蝴蝶屋的心情。

眼鏡蛇和獅子都討厭
不知天高地厚的蜜獾

炭治郎受到妓夫太郎的劇毒攻擊徘徊在生死邊界。但是根據葵的說明，伊之助因為毒液循環全身，延遲利用呼吸來止血，狀況似乎比炭治郎還要糟。話雖如此，伊之助還是比炭治郎早一週醒

來，忍用「蜜獾」來形容他……蝴蝶屋三名女孩之一的千代拿著動物圖鑑說明（第12集第100話〈前往刀匠的村子！〉）。

蜜獾是在日本的名稱，在世界上是被稱為「Ratel」的鼬科動物。棲息於非洲、中東和印度等乾燥地區，不過也能在沼澤地帶生活。雖然是雜食性，但就像英文的別名「Honey Badger」一樣，非常喜歡吃蜂蜜和蜜蜂幼蟲。

體型跟狗差不多大小，不過在金氏世界紀錄大全被認為是「全世界最不知天高地厚的動物」而廣為人知。牠背部的皮膚很堅硬，連獅子牙齒都無法傷他一分一毫；因為很耐毒，就算被眼鏡蛇咬到也沒事。而且牠會散發出像臭鼬一樣的強烈氣味，繁殖期脾氣特別凶暴，無論獅子還是非洲象都不會去招惹牠，

所有動物都對牠敬而遠之，不敢靠近。因此，牠不會躲躲藏藏，而是旁若無人、大搖大擺地到處走動，甚至被稱為「熱帶莽原最強動物」。

野孩子伊之助說過自己對毒有一定耐性（第11集第94話〈你快想辦法〉），可以做出某種程度的行動。不過最後還是靠禰豆子用血鬼術將毒液燃燒並揮發掉，他才活過來，所以並不是毒液完全沒有奏效。不過，從病危狀況到短時間內就復原的超人體質，就算被忍形容成「蜜獾」也不奇怪。

日本刀使用的材質會隨時代改變「玉鋼」是在江戶末期後出現

第12集第105話〈有東西出現了〉，壞

掉的機關人偶「緣壹零式」隨著炭治郎的鍛鍊而從體內顯露出日本刀。管理人偶的刀匠村少年小鐵說「戰國時代的鐵品質都很棒」，勸炭治郎使用那把刀。

現在，日本刀據說一般都是用「玉鋼」打造而成，炭治郎也是在通過藤襲山的最終選拔時，自己選擇製刀的玉鋼。「玉鋼」指的是自古流傳下來的吹踏鞴製鐵技術之中，用名為「鈕押法」的直接製鋼法所生產出來的鋼。被視為打造出好品質日本刀的珍貴材料。「玉鋼」這個名稱意外地還很新穎，是在江戶時代末期才出現的。雖然到明治以後才普及，但在天文年間（1532～1554年）左右，據說存在過一種純度很高的上等鋼鐵，是閃閃發光的高級品「白鋼」。

不過，據說開始使用與玉鋼相當純度的上等鋼來打造日本刀的，是在安土桃山時代的慶長年間（1596～1615年）以後，出現名為「新刀」的日本刀。新刀時代歷經從天下統一到江戶時代的戰亂過程，日本刀不當作武器，而是愈來愈像藝術品。不過在這之前被稱為「古刀」的刀，究竟是怎麼鍛造而成，至今仍然沒有完全弄清楚。

「不會折斷、不會彎曲、很好砍斷」是一把好日本刀的必備條件，但是從鋼的特性來看卻也是矛盾的條件。「不會折斷」是要求鋼的柔軟性，「不會彎曲」則是要求鋼的硬度。新刀之後的刀一般是把柔軟的鋼當作刀心，周圍用白鋼或玉鋼這類高純度且堅硬的鋼覆蓋，使用名

為「鍛打」的方法造刀。不過在沒有這種方法的時代所打造的古刀，會把純度不一的鋼混雜在一起鍛造，據說刀身會因為不同材質的手感而呈現出多種個性。

炭治郎和小鐵所發現的，恐怕就是古刀時代的日本刀。當時是大正時期，不要說新刀了，而是已經進入被稱為「新新刀」或「現代刀」的時代，他們應該從未見過這種刀的打造方式。研磨刀身的鋼鐵塚會大受衝擊也是合乎常理的。

鰻魚、箱河豚等食用魚也是皮膚和黏液具有毒性的魚類

在第14集第120話〈雙方互嗆〉，上弦之伍・玉壺對戰時透無一郎時，利用血鬼術「一萬滑空粘魚」來攻擊。這個招

式會大量釋放體液帶有經皮毒、只要碰觸到就會被毒侵蝕的魚。

以內臟累積毒素的河豚為例，世上有許多帶毒的魚類。不但有內臟帶毒素的類型，也有皮膚、黏液和體液帶毒的種類。

其中最有名的是箱河豚，日本偶像魚君戴著的魚帽子就是以牠為主題。牠不同於其他河豚，不是在內臟累積河豚毒素，而是皮膚表面分泌的黏液中帶有名為箱河豚毒素的毒。這種毒對其他魚類有很大的影響，若是把箱河豚和其他魚放在同一個水槽，魚會全部死掉，有時連箱河豚自己都會死，由此可知其毒性之強烈。

此外，以高級食材為人熟知，不只是日本，在世界各國都視為「美味的

98

「魚」做成菜餚的鰻魚，其實也是一種毒魚。鰻魚的血液被稱為「血清毒」，碰到眼睛和嘴巴會痛，會讓眼睛和嘴巴腫起，大量攝取甚至可能致死。牠身體表面的黏液也具有只要一公克就可以殺死兩千隻老鼠的毒性，但對人體沒有什麼影響。血清毒經過加熱就會消失，用蒲燒方式料理鰻魚就可以品嘗到牠的美味。

除此之外還有斑點鬚鮨之類黏液有毒的魚，但是毒性對其他魚和老鼠才足以致死，這些毒多半都很怕熱。

會對人體造成很大影響的毒，是像河豚的內臟毒、魺類、日本鰻鯰的鰭和刺上的毒。不太會有那種黏液帶有經皮毒，只是讓人類摸到就足以致死的魚。

蜜璃用左手都可以拿筷子 慣用手是右手還是左手呢？

第14集第124話〈你這混帳 不要太過分了〉的扉頁，是和伊黑坐在一起的蜜璃，捧著一碗像山一樣的飯正在大快朵頤的場面，這時她是用左手拿著筷子夾起天婦羅。看到這幅畫，會覺得蜜璃是左撇子……但是其實在前面的第14集第123話〈甘露寺蜜璃的走馬燈〉的回憶場面，幼年時的蜜璃是用右手拿著筷子在吃飯。究竟她的慣用手是哪一邊呢？

如大家所知，慣用手有分為右撇子和左撇子，「左右開弓」幾乎是經過訓練和矯正，才能讓左右手都可以變成慣用手。

棒球中同時能用左右兩手擊球的球員（右打者也多半會在左打席練習）拿筷子和寫字時，因為一般在生活中用右手比較方便，如果把左撇子矯正為右撇子，就會變成同時能使用左右兩手當慣用手，大概會是這樣的模式。不過就算說也有一定比例的人是天生雙手就是慣用手。除此之外，也有人打從一開始就會依照不同時機改成不同的慣用手，像是只用左手拿筷子，寫字時會用右手。這種人被稱為「Cross-dominance（雙手混用）」。

關於蜜璃的慣用手眾說紛紜，就像前面描述過的，第14集中有描寫她左右手都可以拿筷子的畫面，而且在第23集〈勝利的代價〉伊黑的回憶中，她是用右手拿筷子，或許她的兩手都是慣用手。

順帶一提，天才藝術家李奧納多・達文西（Leonardo da Vinci），在最近的研究中被認為兩手應該都是慣用手。

無論是先天還是後天，據說兩手都是慣用手的人，腦袋的運作會更加活躍。蜜璃身體的柔軟度、力量，以及無於常人、像天才般的身體反應，以及無法預測的戰鬥方式，或許都是因為「左右開弓」所帶來的影響。

李奧納多・達文西
（1452 年～ 1519 年）

以感覺來掌握事物的蜜璃；
以理論來思考事物的無一郎

在第15集第128話〈請求告知〉，產屋敷耀哉的妻子天音詢問蜜璃印記的發動條件，她用了許多擬音來解釋：「嗚啊啊——的就來了！接著嗚的啊的……感覺心臟撲通撲通地跳，耳朵也出現耳鳴，全身發出嘎吱嘎吱的聲音！」

使用擬音來表現感覺到的事物，在修辭學稱為「擬聲詞」。最著名的是，讀賣巨人隊終身名譽總教練・長嶋茂雄的「長嶋語」：「把腰部咕、咕地沉下去，嘆哇地揮棒，砰砰砰砰地擊球！」很多運動員會用擬音去表現無法用理論形容的感覺。以前的相撲選手二子山親方（前

大官貴乃花）也經常說：「從蹲姿站起來撲向對方時，必須要喀地做出動作。」用擬音表現來形容動作。炭治郎也是相同類型，但相比之下無一郎則較講求理論，他用「體溫超過三十九度，心跳次數超過兩百」來說明印記的發動條件。無一郎應該是以理論整理所有情報，用數據來執行，也就是已故的野村克也那種類型吧。若能有效地使用擬聲詞，可以使拘謹的表現變得較為圓滑，易於用感覺來理解事物，但是使用過多反而會造成反效果。不過對於曾活躍於紐約洋基隊的松井秀喜來說，長嶋總教練的指導「比大家認為的還要簡單」，似乎非常淺顯易懂。或許蜜璃和炭治郎的交情能那麼好，也是因為在感覺上能互相有所共鳴吧。

無限城決戰 篇

　　無慘襲擊產屋敷宅邸。耀哉帶著妻女一起自爆，珠世把跟忍共同開發的祕藥打入無慘的體內。為了澈底打敗宿敵，所有的柱、炭治郎，與夥伴們全員集結，然而卻遭遇上弦們阻擋於前。激烈戰鬥中，柱們相繼喪命。然後炭治郎和禰豆子的身體出現異變……賭上存亡的最終決戰究竟會迎接怎樣的結局？

登場人物

鬼舞辻無慘：進化為終極生命體。肉體毀滅後更讓人見識到他的可怕。
竈門炭治郎：在與無慘的戰鬥中被他注入血液，覺醒衝擊性的力量。
竈門禰豆子：雖然沒有直接參與決戰，卻是將故事引導至大團圓的關鍵人物。
黑死牟：上弦之壹。日之呼吸的使用者，緣壹的雙胞胎哥哥。因為嫉妒弟弟而變成鬼。

產屋敷輝利哉／不死川實彌、玄彌／悲鳴嶼行冥／伊黑小芭內／甘露寺蜜璃／富岡義勇／胡蝶忍／時透無一郎／猗窩座／童磨／愈史郎／嘴平伊之助／我妻善逸／栗花落加奈央

十八禁遊戲竟然隱藏在伊黑和蜜璃的角色名裡？!

　　從無限城決戰到對無慘之戰，蜜璃和伊黑幾乎都是協力戰鬥，並在戰鬥當中重新確認彼此的心意。雖然最後兩人互相安慰並離世，就算要到來世才能長相廝守，但對他們而言那才是幸福吧。

　　畢竟他們在最終話描寫的現代篇中，投胎轉世成為一對把超大分量定食店經營得有聲有色的年輕夫妻嘛（笑）。

　　話說回來，「甘露寺」這個姓氏的由來，被認為可能是擁有稱號「甘露寺中鈉言」，從平安中期就一直傳下來的貴族世家。這個名門的祖先是藤原為輔，為輔的三男是紫式部的丈夫。在原作的舞台大正時代，該家族的當家受長是大正

天皇的同窗，並擔任東宮隨從一職。

如此想來，甘露寺家也被認為應該大有來頭……但其實同樣姓「甘露寺」的角色，出現在另一個意想不到的地方。

那就是男孩子氣的運動型美少女・甘露寺七海，她是在2005（平成17）年，Overflow所推出的電腦遊戲《School Days》中登場的角色。而且這款遊戲的主角名字是「伊藤誠」，名字中有伊黑的「伊」字。

《School Days》也有製作成電視版動畫，因為本來是18禁遊戲，在不同的路線中，當然七海和誠也會變成那種關係……這是偶然的嗎？至少我們認為應該不是。

忍用手語告訴加奈央的是「別吸入」的「吸」

在第17集第143話〈憤怒〉，忍被童磨吸收且即將死去之際，用手語向跑過來的加奈央留下訊息。雖然童磨有發現忍用手語對加奈央留下什麼話，但是他完全無法掌握內容是什麼。

手語是用手的形狀來表現文字的視覺語言，跟聲音語言和書寫語言相比，因為手語的詞彙數量非常少，所以手語中沒有的單字也會用手語逐字表現。

大曾根源助曾經是大阪市立聾啞學校的教師，他在1929（昭和4）年去美國視察時，與海倫・凱勒見過面，他學會了美國式手語，將其與日語結合

103

後改良為「大曾根式手語」，此後開始在日本普及。大正時代是個比起文字和手語，更注重口語（讀唇法）的時代，手語尚未普及。

童磨在第18集第157話〈回家的靈魂〉自言自語說：「就算之前比的手語是要她『別吸入』……」其實在第17集第143話〈憤怒〉，忍的手語是表示「別吸入」的「吸」，童磨的猜測是正確的。連這麼細節的部分也都描寫出來，真不愧是老師。

想得到正確評價，受到認同的人
獪岳在尼采哲學中是「卑鄙之人」

在戰鬥中，善逸跟曾經在培育者桑島慈悟郎門下的師兄，新上弦之陸·獪岳對峙。這時的善逸也收起平時膽小懦弱的樣子，他用自己想出來的「雷之呼吸柒之型·火雷神」，一刀砍斷曾經很討厭卻仍然尊敬的「大哥」的脖子。

獪岳對於慈悟郎不特別優待自己，不只自己就連善逸也繼承了「雷之呼吸」而感到憤怒，於是他接受黑死牟的血變成了鬼。「對我有正確評價、認同我的人就是『善』！對我評價過低，不認同我的人就是『惡』！」（第17集第145話〈幸福的箱子〉）他的個性是自己沒有被別人視為第一就不甘心。

獪岳是個渴望被認同的人，在思想家尼采的著作《善惡的彼岸》提到：「所謂高貴之人，認為自己就是決定自我價值的人。這種人不需要得到他人的認同。」

同樣在尼采的《查拉圖斯特拉如是說》

提到：「無論看起來是多麼好的事，只要是『我是為了～』而做出的行為，就是卑鄙且貪心。當純粹是出自積極的愛而去做時，就不會有『我是為了～』這樣的想法。」

獪岳只要他人不認同自己就無法得到滿足，是典型缺乏「自我肯定」的人。

他在年幼時背叛了悲鳴嶼，身為劍士竟然導致慈悟郎切腹。雖然說他成了上弦的其中一員，但跟擁有悲慘過去的黑死牟、猗窩座和妓夫太郎等人相比，會讓人覺得他只是個「小咖」。「我是特別的，跟你可不一樣！」（第17集第145話〈幸福的箱子〉）如果把獪岳這段話替換成「我是特別的〈卑劣〉」，或許一點也沒錯。

「栗花落」是在兵庫縣常見的姓氏 跟水有關聯，是歷史悠久的名門

在第19集第26頁的附錄漫畫「大正竊竊私語傳說」，吾峠呼世晴老師有揭曉加奈央的「栗花落」姓氏，是她本人從幾個候選名單當中挑出的。

「栗花落」在日本全國是個只有60人左右才有的罕見姓氏，但自古以來，攝津國八部郡原野村（現在的兵庫縣神戶市北區）的領主中就有人姓栗花落，兵庫縣和小豆島等地據說也有人是這個姓氏。栗花凋謝的時期是六月中旬～下旬，那時候因為進入梅雨季，所以栗花落開始讀作「つゆり（TSUYURI）」。

在栗花落的老家神戶，有留下一個

名為「栗花落之井」的水井。以前有一位名叫山田左衛門尉真勝的地方官住在這裡，他很喜歡右大臣藤原豐成的女兒白瀧姬。雖然身分上有差距，不過兩人因為淳仁天皇的撮合而成婚。他們曾一起在這裡生活，但經過三年左右白瀧姬離世，真勝為了祭祀她於是蓋了弁天大人的祠堂，正在為她祈求冥福時，清澈的泉水就從祠堂旁湧出，據說無論經過多久都沒有乾涸。因此這座祠堂開始被稱為「栗花落神社」，真勝也改姓「栗花落」，據說他住的地方周邊此後被稱為「栗花落之森」。

知道有個如此浪漫的傳說之後，總覺得也能了解加奈央選擇「栗花落」當自己姓氏的原因了。「大正竊竊私語傳說」的姓氏候補之中有「胡蝶」、「神崎」、「久

世」、「本宮」，那麼「久世」和「本宮」究竟是從哪來的呢……是漫畫家的名字嗎？

另外在姓「栗花落」的角色中，還有把在日本中部地方某個都市組成的少女樂團「Blanc Bunny Bandit」當作主角，Konami Digital Entertainment Co., Ltd.的跨媒體企劃「BAND MESHI♪（バンめし♪）」樂團成員・栗花落夜風。

尺貫法和公制混用
大正時代一般的計量單位是？

在第19集第162話〈三人的勝利〉加奈央的回憶中，忍對她說：「透過我的刀注入對方體內的毒素劑量，一次最多五十毫克。但是，如果吃了現在的我，

那個鬼所吃下的毒素劑量……將是我全部體重三十七公斤的分量，相當於致死劑量的七百倍。」

這段話中，忍是使用「毫克」、「公斤」來當計量單位。但是，炭治郎在第14集第122話〈那是暫時的興奮狀態〉，是用「66尺」來形容半天狗的分身・憎珀天所操縱的木之石龍子射程。此外，悲鳴嶼在柱訓練中把將大岩石推到「一町」外當作炭治郎等人的修業（第16集第134話〈反覆動作〉）。也就是說，忍是使用公制，炭治郎和悲鳴嶼是使用尺貫法。

日本在1885（明治18）年因為加入公制條約而開始使用公制。1921（大正10）年以公制為基準來修改度量衡法，在法律上正式採用公制。不過第二

次世界大戰之前的度量衡法，是在以尺貫法和公制混用形式下規範的。

一尺是30・6公分，一町是360尺，66尺是約20公尺，一町大約109公尺，但是在一般社會中普遍使用從江戶時代就習慣使用的尺貫法，直到1966（昭和41）年才完全轉為公制。所以並不是那麼久遠以前的事情。

或許是用毒的忍因為也有進行醫學研究，所以從很早就一直使用公制吧。

話雖如此，忍小姐的體重是37公斤……雖然她本來身材就不高且嬌小，但是跟孔武有力且身材豐滿的蜜璃小姐相比，是個力氣小又苗條的標準美女呢。

107

因為悲傷的過去而受到鍛鍊
加奈央罕見的動態視力

在第19集第162話〈三人的勝利〉，加奈央施展花之呼吸終之型‧彼岸朱眼，雖然右眼變得幾乎看不見，但仍與伊之助協力砍斷童磨的脖子。從前加奈惠和忍就如同親生母親、姊姊般照顧她，加奈央為她們報仇後，在獨白中揭曉自己擁有罕見視力的由來（第19集第163話〈滿溢的心〉）。加奈央是在父親的家暴下成長，「如果沒看清楚對方的動作，就會被打到要害」，到了早上，就可能會有好幾個兄弟已經全身冰涼。」（同集第163話）父親以壓倒性的暴力控制孩子，無法逃跑；若想要保護自己，就只能看清楚父親的動作，才不會遭受到形成致命傷的暴

力。以結果來看，加奈央因心狠手辣的家長而鍛鍊成了動態視力，這實在是過於諷刺，太令人難過了。同時加奈央還憶起「一哭就會被狠踹、被踐踏……我始終遭受到處拖行、被按進水裡受如此對待，所以學會忍住不哭，才會一時之間哭不出來……」（同集第163話）。

長期遭受虐待的孩子會逐漸地缺乏情感表現，無力感和罪惡感會增強，整體的精神活動變得低落。在第7集最後的番外篇開頭，關於加奈央的過去有提到：「某天突然聽到繩子斷裂的聲音，我就再也不覺得痛苦了。」這是典型的PTSD（創傷後壓力症候群）症狀。加奈央剛到蝴蝶屋時一句話也不說，就連吃東西也要等到跟她說「吃吧」為止，不然就都不碰，這也是很明顯的PTSD。

多虧有忍和炭治郎，加奈央慢慢地學會如何表達情感，這時的她第一次能夠坦率地把壓抑的情緒表達出來。然後不只是想到疼愛自己的加奈惠和忍，就連曾經一直虐待自己的雙親都感到懷念，流下在加奈惠死時哭不出來的眼淚，嚎啕大哭（第19集第163話〈滿溢的心〉）。

加奈央變得「想哭的時候就哭」，開始以人類・栗花落加奈央的身分邁出步伐。

那應該就是天上的加奈惠和忍最希望看到的。

被稱為少女漫畫的基本場面「奇蹟般會合」真的存在嗎？

在第20集第170話〈不動之柱〉，有個

分鏡畫出伊之助和加奈央，以及村田和善逸在轉角處偶然巧遇前的「奇蹟般會合三秒前」。在劇情接二連三地發生攸關性命的殺伐當中，這個場面是會讓讀者笑出來、稍微放鬆心情的趣事。

雖然本篇故事沒有繼續描寫後續，不過吾峠呼世晴老師在第20集有用三張附錄插畫描寫之後的發展，伊之助在巧遇時把村田踢飛，卻反過來惱羞成怒地怪村田不對，最後加奈央用葵親自傳授的「打屁股」給他教訓。

所謂的「奇蹟般會合」，應該會讓人意識到少女漫畫的基本場面，「快要遲到的女主角叼著麵包在街上奔跑，在轉角處跟一名少年相撞。女主角不假思索地跟他吵架，沒想到少年是轉到女主角

班上的轉學生。一段戀情就此展開……」
這種男女相遇的情況。令人意外的是，
事實上沒有作品描寫過這種基本場面。
那麼為什麼會提到這個基本款呢？普遍
認為最有說服力的來源，是1989（平
成元）年在《Big Comic Spirits》連載
的《猴子也能畫漫畫》（相原弘治・竹熊
健太郎著），曾經以「在少女漫畫中的經
典相遇」這個主題畫出這個情況。雖然
之後經過好幾次實際調查，但是並沒有
發現跟這個場面完全相同的少女漫畫。

不過在1962（昭和37）年的《海
螺小姐》，有描寫到快要遲到的裙帶菜叼
著麵包奔出家門，這是在目前確認過的
作品中，時間最久遠的例子。在《富士
三太郎》、《哈里斯的旋風》等漫畫也出
現過相同的描寫。此外，好幾部漫畫都

有「快要遲到的女孩與男孩相撞」這個
描寫。因此這個「叼著麵包快要遲到的
少女」的基本場面，應該是把好幾種描
寫組合之後所想出的劇情，再經由《猴
子也能畫漫畫教室》用言語來表達。不
過在附錄插畫中是伊之助和村田相撞，
他們並不是「少女」就是了……（笑）。

**三百七十年來一直沒有生出男孩
伊黑老家其實懷抱沉重的壓力？!**

伊黑是在全為女性的家族中唯一誕
生的男孩，「據說相隔了三百七十年才誕
生了一個男孩」（第22集第188話〈悲痛的
戀情〉），話雖如此，遭傳上一直都生男，
或是一直都生女只是單純的偶然，只能
不斷生出其中一種性別的新生兒這樣的

遺傳是不可能發生的事情。不過近期研究中發現到容易生男或生女的環境是真實存在的。根據英國牛津大學的研究指出，發生過不景氣或大事件之後，男生出生人數會有減少的傾向；2001（平成13）年的美國在同時發生多起恐怖攻擊事件後，男生的出生率似乎就下降了。

除此之外，發生自然災害、政變等之後，男生似乎也有顯著減少的趨勢。

在美國的研究中指出，感覺到壓力時所分泌的皮質醇這個物質較高的女性，據說生出男生的機率會下降。換句話說，母親在感覺到壓力的環境下懷孕，生出女生的機率會比較高。甚至有研究報告指出「在經常吵架的夫妻之間，比起男生會更容易生出女兒」。

在伊黑的老家，住著一隻下半身像蛇的女鬼。伊黑提到：「我的家族就是靠這個蛇鬼殺人搶奪錢財來維持生計的。不過相對的，要把自己所生的孩子當作祭品，獻給這個喜歡嬰兒的女人（第22集第188話〈悲痛的戀情〉）在這種環境下，不難想像家裡的人（應該都是女性）會受到多麼強大的壓力。如果是這樣，會一直生出女孩或許也是理所當然的吧。

話雖如此，三百七十年以來都沒有生出男孩，也未免太久了。

墮落黑暗即將成為鬼王 炭治郎的關鍵字是「ZIO」?!

鬼殺隊成功打敗了無慘，但是從第

23集第201話〈鬼王〉到第203話〈眾多契機〉，無慘在死後變成意念，想要讓炭治郎變成鬼。不過在禰豆子和加奈央等人奮不顧身的努力之下，終於將炭治郎從黑暗中拯救出來。

說到就算被打倒也不會輕易死掉的反派，會讓人想到的就是《機動戰士Z鋼彈》的帕普迪馬斯・希羅克。希羅克和他的機動戰士「The・O」，被主角卡密兒・維丹和Z鋼彈在死去同伴們的思念激勵之下所擊敗，他臨死前留下「我要把你的心一起帶走！」這句台詞，卡密兒因此精神崩潰。

此外，無慘在讓炭治郎墮入黑暗時對他說：「竈門炭治郎，你應該會成為最強的鬼王。」（第23集第201話〈鬼王〉）談到明明是名英雄，事實上卻擁有最強

邪惡資質的人物，會聯想到的應該是《假面騎士ZI-O》的主角常盤宗吾。最邪惡的魔王「逢魔時王」會在2068年降臨世界，宗吾知道這件事後，決定以「成為厲害最善良的魔王」為目標戰鬥。

無慘想像希羅克一樣帶走炭治郎的精神，炭治郎則擁有像逢魔時王一樣成為最強魔王的資質──咦？兩者都跟「ZI-O」這個關鍵字連結起來了。雖然有點穿鑿附會……無論是機動戰士的「The・O」也好，逢魔時王也好，兩者都是一種最終兵器、終極型態，會把炭治郎聯想成「ZI-O」，應該是要表達「無論是多麼清心寡慾的人，還是會懷有邪惡之心」這件事。另外，在東京歌舞伎町，有座在日本全國唯一具有「鬼王」之名的「稻荷鬼王神社」，但是並沒有在祭祀鬼談。

接近最終話後開始進入戀愛模式？

陷入「最終話發情期」的鬼殺隊

由來是同屬於 JUMP 作品的《銀魂》第 670 話的搞笑

最終話的前一話，第 23 集第 204 話刊載於 JUMP 漫畫雜誌時，在推特上突然流行起「最終話發情期（最終幻想）」。把這個用語公諸於世的，是同樣在日本《週刊少年 JUMP》連載的人氣漫畫《銀魂》第 74 集第 670 話〈招牌〉。意指雖然是長期連載作品，一旦接近最終話，主要角色就會被配對，以便把故事完結。《火影忍者》中，鳴人和日向、佐助和小櫻結婚。《死神》中，一護和織姬、露琪亞和戀次結婚。此外，《幽遊白書》中浦飯幽助也跟雪村螢子求婚等等，在 JUMP 長期連載的人氣漫畫在結束之前，可以說多半都會變成這種發展。的確像是會把 JUMP 其他作品當作題材的《銀魂》會做出的搞笑。另外，「最終幻想」是作者空知英秋專屬的風格，只是借用名稱來調侃，並不是在指遊戲《FF》。不過在動畫版，卻有特地做出很像《最終幻想》遊戲標題的標誌「最終話發情期」。

《鬼滅之刃》中也承襲了這個模式。發誓要對已去世的珠世永遠忠誠的愈史郎暫且不提，

炭治郎和加奈央、善逸和禰豆子，就連野孩子伊之助也不例外，雖然他跟葵吵架但氣氛卻很熱絡。這個插曲成為了布局，連結到描寫現代的最終話。因為「最終話發情期」而熱烈討論的推特上，有許多作品接連被提出來，不過本來就沒有任何前兆的配對，卻在接近最終話時在一起，也有人認為不能算在「最終話發情期」，這個用語的概念似乎因人而異。以脈絡來看，炭治郎和加奈央、善逸和禰豆子在作品中都有過即將進入戀愛模式的描寫，但是葵就像前面（第二章・無限列車篇考察）敘述的，明明有段期間看起來像是喜歡炭治郎，曾幾何時卻跟伊之助進入相親相愛的模式。這種唐突的感覺，應該可以說是真正的「最終話發情期」吧……（笑）。

最終話發情期是為了續作做準備?!發展出續作的長期連載作品

「最終話發情期」偶爾也會變成主角的孩子在續篇成為新主角的模式。最典型的例子是《火影忍者》，鳴人和日向的兒子博人成為主角的《火影新世代》正在Ｖ JUMP連載。除了JUMP作品外，《棒球大聯盟》中茂野吾郎和清水薰結婚，生下泉美和大吾姊弟。不用說，大吾就是《棒球大聯盟2》的主角。說回《鬼滅之刃》，雖然最終話把時間拉到現代並讓子孫世代登場，但只要無慘復活，想要畫多少續作都可以辦到。儘管目前很難會有續作，但是因為最終話的唐突感，也有人認為作者是因為某種理由而勉強結束故事的，也許過幾年後會有機會看到……?

子孫＆轉世的考察

鬼殺隊眾人經歷死鬥戰勝了鬼舞辻無慘。物換星移，昔日英雄們的子孫，以及擁有相似樣貌轉世的人們，誕生在沒有鬼且和平的令和之世。在本章將會考察關於他們的細節。

鬼滅之刃 平安～令和 年表

從鬼舞辻無慘還是人類的平安時代，到最終話的現代為止，這張年表會交錯各種推測，同時以時間順序表示作品中發生過的事件。

年代	事件	備註
▼平安時代		
800年代末～900年代初？	無慘殺害主治醫生。變成鬼後由於無法克服陽光，因而開始尋找「藍色彼岸花」。	
1430後半？～1440年代前半？	繼國巖勝（黑死牟）、緣壹雙胞胎兄弟誕生。	
▼戰國時代		
1440年代前半？	緣壹幼年時展現出非凡的劍術才華。	
1450年代後半～1460年代前半？	緣壹沒有進入佛門且逃走，巖勝成為接班人，娶妻生子並過著平穩的生活。	
	緣壹與小詩結為夫妻，因懷孕的小詩被鬼所殺，緣壹成為獵鬼人。	
	巖勝被鬼攻擊並被緣壹所救，兄弟都成為獵鬼人。	
	緣壹跟帶著珠世的無慘不期而遇。緣壹用日之呼吸斬殺無慘，但無慘變成無數肉塊四散，後來復活。	
1510年代後半～1520年代前半？	巖勝遇到復活的無慘，變成鬼後成為黑死牟。	
	黑死牟與緣壹重逢。緣壹雖然用劍術壓制了黑死牟，卻在戰鬥中因衰老而死。	
1600年代？	雖然很多人出現印記，但被復活的無慘和黑死牟所殺。獵鬼人幾乎滅絕。	
	「緣壹零式」被製作出來，但內部的日輪刀日後為炭治郎所持有。	出自第12集第103話〈緣壹零式〉

三章　子孫&轉世的考察

年代	事件	備註
▼江戶時代		
1780（安永9）～1800（寬政12）年左右？	童磨出生於宗教家的家庭。一直利用信徒的父親被母親殘殺，母親服毒自盡，童磨20歲時因無慘而變成鬼。	
1802（享和2）年～	妓夫太郎出生於吉原。妹妹梅（墮姬）。曾反抗武士客人，因遭到報復而被焚燒致死。妓夫太郎憤怒地失去理智殺害武士，後因無慘變成鬼。	
1803（享和3）年左右	半天狗還是人類時屢次竊盜和殺人，要被砍頭的前一天遇到無慘而成為鬼。	
1867（慶應3）年左右	猗窩座的未婚妻戀雪和其父慶藏，被繼承隔壁劍術道場的67名弟子毒殺，他赤手空拳殺害道場的成員沒有變過。因無慘而變成鬼。上弦被獵鬼人打倒。之後直到妓夫太郎被打倒為止，上弦的成員沒有變過。 手鬼被鱗瀧抓住並幽禁在藤襲山的牢獄。之後藉由最終選拔的鬼之名吃掉無數名受試者。	出自第12集第98話〈上弦集結〉半天狗和無慘的台詞
▼明治時代		
1877（明治10）年	鋼鐵塚螢出生（月日不明）。	
1888（明治21）年 8月	悲鳴嶼行冥出生。	28歲那年過世。但沒有度過生日。
1892（明治25）年 11月	宇髓天元出生。	第2集第9話〈你回來了〉有公開年齡
1894（明治27）年 9月	伊黑小芭內出生；11月，不死川實彌出生。	22歲那年一起打敗無慘，但沒有度過生日。
1895（明治28）年 2月	富岡義勇出生；5月，煉獄杏壽郎出生。	義勇是較早的2月出生，杏壽郎是同年5月出生。以學年來說義勇早一屆。雖然學年不同，但是同年出生。無限列車篇推測是發生在3～4月。
1896（明治29）年 6月	甘露寺蜜璃出生。	20歲那年過世，但沒有度過生日。
1897（明治30）年 8月	胡蝶忍出生。	19歲那年過世，但沒有度過生日。
1899（明治32）年 5月	栗花落加奈央出生。	17歲那年打敗無慘，但沒有度過生日。

年代	事件	備註
1900（明治33）年	1月，不死川玄彌出生；4月，嘴平伊之助出生；7月，竈門炭治郎出生。	較早出生的玄彌早一個學年。在打敗無慘時已過生日，是比炭治郎年長1歲的，16歲。伊之助4月22日出生，通常櫻花已經過謝，打敗無慘時還是櫻花季，應該是還沒有度過生日
1901（明治34）年	8月，時透無一郎出生；12月，竈門禰豆子出生。	無一郎死時不及15歲，但還沒有度過生日。
1907（明治40）年	產屋敷輝利哉出生（月日不明）。	輝利哉目前的年齡雖然比不上男性世界最長壽紀錄的116歲，但是若超過那個年齡，就會變成在明治年間才會打倒無慘，推測他已經是男性存活的世界最長壽紀錄了。
1908（明治41）年	義勇、錆兔一起參加最終選拔。義勇合格了，錆兔卻被手鬼吃掉死去。	
▼大正時代		
1912（大正元）年冬	炭治郎12歲。家人被慘無忍殘殺害。禰豆子變成鬼。炭治郎成為鱗瀧左近次的徒弟，在狹霧山磨練。禰豆子進入昏睡狀態。	炭治郎當時年齡是12、13歲的說法最有力，但是沒有官方背書。若不是12、13歲，之後的事件會進展得過於迅速而無法全部講完，所以推測這時是12歲。
1913（大正2）年冬	義勇成為柱沒多久，推測與前柱胡蝶加奈惠死去為同時期。	
1914（大正3）年冬	炭治郎13歲。跟錆兔和真菰相遇。這時候忍成為柱。	
1914（大正3）年	炭治郎14歲。參加在藤襲山舉辦的最終選拔，打敗手鬼後合格。加入鬼殺隊。禰豆子昏睡2年後醒來。	
1915（大正4）年冬～翌年春	炭治郎經歷沼澤之鬼戰、在淺草跟無慘狹路相逢，矢琶羽＆朱紗丸之戰、響凱戰、那田蜘蛛山（累戰）、鬼殺隊柱共同審判等。	
1915（大正4）年	4月左右，炭治郎在無限列車與杏壽郎一起對戰下弦之參．魘夢並打敗他，但最終杏壽郎敗給上弦之參．猗窩座而死去。	
1915（大正4）年	※這期間有4個月的時間差（第8集第70話《綁架犯》）。炭治郎15歲。8月左右，炭治郎在吉原遊郭與宇髓天元及其三名妻子，一起打敗妓夫太郎和墮姬。天元身受重傷而退休。	
1915（大正4）年	※這期間有2個月的時間差（第12集第99話《某人的夢境》）。10月左右，炭治郎在刀匠村與無一郎和蜜璃等人並肩作戰，打敗半天狗和玉壺。	

三章　子孫＆轉世的考察

年份	事件	說明
1915（大正4）年　冬～翌年春左右	鬼殺隊在柱訓練中磨練實力。	
1916（大正5）年　4月上旬	在無限城決戰中打敗猗窩座、童磨、黑死牟、鳴女、獪岳、無慘。	時期是根據第23集第204話〈沒有鬼的世界〉中櫻花盛開來推測。
之後是根據第23集第204話到最終話（第205話）之間的事件推測		
1916（大正5）年　12月以後	我妻善逸和禰豆子結婚。	禰豆子年滿舊民法女性可以結婚的15歲。男性規定要滿17歲，而善逸在這一年9月就滿了。
1917（大正6）年　4月以後	嘴平伊之助和神崎葵結婚。	伊之助年滿17歲。葵的年齡不明，因為她在「鬼滅學園」是高中二年級，有人認為無限城當時她是17歲，但沒有官方背書。公式漫迷手冊也沒有提到，但她比伊之助年長的說法較有力。
1917（大正6）年　7月	炭治郎和加奈央結婚。	炭治郎年滿17歲。加奈央比炭治郎大一歲，所以不影響結婚。
1924（大正13）年左右	倖存下來的印記者實彌、義勇迎來印記者的天命（生死不明）。	
1919（大正8）年～1920（大正9）年		
1925（大正14）年7月	炭治郎迎來印記者的天命（生死不明）。	

根據最終話的描寫

年份	事件	說明
▼平成時代		
2002（平成14）年	推測是善逸與禰豆子後代的我妻燈子出生。	
2003（平成15）年	燈子的弟弟善照出生。	
2004（平成16）年	推測是炭治郎與加奈央後代的竈門彼方出生。	
2005（平成17）年	彼方的弟弟炭彥出生。	
▼令和時代		
2020（令和2）年	彼方與炭彥的年齡，跟炭治郎與加奈央在無限城決戰時相同。	輝利哉仍活著，是日本男性最長壽的紀錄保持人（推測年齡為113歲）。 輝利哉在2020年2月過世，比當時日本男性最長壽的渡邊智哲先生112歲還要長壽。

「生存」很辛苦，正是因為生命短暫才美好

貫徹作品的輪迴轉世思想

因為不斷投胎轉世而反覆體驗到生存的辛苦

人死後會投胎轉世成其他人，或是動植物的「輪迴轉世」，是印度哲學和佛教所倡導的思想。在佛教中，人從遙遠的過去到未來會輪迴轉世到各式各樣的舞台，具有肉體的現世被視為只是其中一個過程。將轉世到什麼舞台，會經由死前的行為，也就是業力來決定。舞台有「地獄道」、「餓鬼道」、「畜生道」、「阿修羅道」、「人道」、「天道」六個迷途世界，也就是六道。地獄道是難以用言語表達的痛苦，餓鬼道是無法吃東西的痛苦，畜生道是弱肉強食的世界，阿修羅道是日復一日爭鬥的世界，人道是有苦有樂的現世，天道雖然是快樂較多的世界，但是跟極樂淨土相反，會有煩惱和壽命。

輪迴轉世基本上被稱為「痛苦」。佛教的教義基本上是非我（不存在不變的「我」）、苦（生存是痛苦的）、無常（所有的森羅萬象經常會變化）等「三相」。因此，反覆不斷「生存」的輪迴轉世就會反覆不斷地痛苦，從這個循環脫離出來就是「解脫」。釋迦雖然接受輪迴轉世，但是他認為要成為佛陀（開悟），就必須跳出輪迴，前往更高次元的舞台。

擁有出生前和前世記憶的孩子們

現實中經常會出現小孩還記得出生前和前世記憶的案例。過去出版的書籍《神明是小學5年級學生》中的女孩「堇」非常有名。7歲男孩曾經在推特上說自己的前世是因為摩托車交通事故而在17歲就死去的少年，也蔚為話題。美國維吉尼亞大學醫學部的知覺研究所（DOPS）一直在研究前世記憶和輪迴轉世，作為調查研究的一環，他們累積了超過兩千名講過前世記憶的孩子們資料。

根據某項調查，在回答「相信有輪迴轉世」的人最多的20個國家裡，也包含了許多人民所信仰的宗教教義，以及基本上否定輪迴轉世的基督教和伊斯蘭教國家。就算在創作品中，以暢銷輕小說《關於我轉生變成史萊姆這檔事》為代表，從轉世到異世界也已經成為其中一種分類這點來看，「轉世」應該被認為是一種普遍的概念吧。

以「人們想法的傳承」視角來說明的轉世

原作中是以「人們的想法會傳承下去」這樣的脈絡來說明輪迴轉世。炭治郎的台詞：「就算是自己沒辦法，一定有其他人可以繼承，為了傳承下去，我們必須努力。（中略）雖然我想打敗鬼舞辻無慘……但是我可能半途就死了。可是我相信一定有人可以完成的……總有一

天，我們所維繫的生命也可以打敗鬼舞辻。」（第12集第103話）

耀哉的台詞：「我知道……什麼是永恆。所謂的永恆，就是人們的想法。人們的想法才是永恆，才是不滅啊！」（第16集第137話）都象徵著轉世。

正因為人生很痛苦，死亡總有一天會到來，人們的生存方式和記憶才會傳承下去，正因為生命有終點才會如此美好，而最終話就是這個思想的集大成。

在上一代過世後出生的轉世者會繼承藏傳佛教的最高指導者「達賴喇嘛」

被認為是菩薩的化身，為了拯救生存在這個痛苦當中的芸芸眾生而轉世的，就是藏傳佛教的最高指導者達賴喇嘛。達賴喇嘛在上一代過世後，會遵循藏傳佛教的傳統找出轉世者，轉世者會成為下一個達賴喇嘛。1935年出生的14世在1933年13世過世後，在4歲時被認為是繼承者，並於1940年即位。之後過了80年，他以藏傳佛教的最高指導者身分廣受民眾愛戴。

達賴喇嘛

經驗會刻劃在細胞裡?!

超越DNA的「記憶的遺傳」

經由RNA遺傳的記憶

在第12集第103話，小鐵向炭治郎解說「記憶的遺傳」：

「在我們這裡這種說法很常聽到，可以繼承的並不只限於外貌。生物的記憶也能遺傳……」

一開始鍛刀的時候，就記得看過相同的場景，應該不曾經歷過的事情卻有印象，這種情況稱為記憶的遺傳。」

說到遺傳，雖然會有僅限於「以刻劃在DNA的情報為基準的特徵」這個印象，但是祖先的記憶會遺傳給子孫這件事，是從各種實驗得到過確切證據的。

根據美國密西根大學和埃默里大學等學校所做的研究，讓老鼠聞到特定味道後給予電擊，老鼠會害怕那種味道，當其子孫聞到同一種味道時，明明沒有給予電擊，卻會表現出害怕的反應。這個研究結果顯示，雙親和祖先的恐懼體驗會遺傳給子孫。

在加利福尼亞大學洛杉磯分校（UCLA）所做的研究中，記憶不是存在於腦部，而是存在於RNA（核糖核酸），被認為也能轉移到其他個體。從因為電擊而反覆長時間收縮的

三章

子孫＆轉世的考察

海兔體內抽取 RNA，移植到其他海兔身上時，牠們似乎會做出相同的行動特性。

明明是第一次看到或是造訪的地方，卻會覺得以前好像看過相同地方的「Déjà vu（既視感）」，假如也是刻畫在 RNA 的記憶，透過生殖細胞遺傳給子孫的話，那就說得通了。

像這種研究不依附 DNA 遺傳的學問稱為「表觀遺傳學」，由於可以用於治療精神上的創傷（心理創傷）和創傷後壓力症候群（PTSD），或是讓因為患有阿茲海默症而喪失的記憶再生等等，因而備受期待。炭治郎繼承祖先・炭吉的記憶，應該可以說是非常有可能發生的事。

移植的內臟原主的記憶復甦?!
真實案例和創作品的「記憶轉移」

雖然不是遺傳，但是有真實發生過在接受內臟移植時，受捐贈者會繼承捐贈者記憶的案例。美國女性克萊爾・西爾維亞（Claire Sylvia）在接受心肺移植手術後，據說嗜好和個性變得跟捐贈者類似，甚至還記得捐贈者的名字。

雖然這種經由內臟移植而發生的「記憶轉移」，在醫學上無法證明，但是有被引用到創作品中，《天使心》、《足球騎士》、《獵人（カリュウド）》等等，都是描述接受過移植手術的主角發生記憶轉移的故事。

子孫轉世角色介紹

在最終話（第23集第205話），有描寫炭治郎等人過去賭上性命守護的現代日常生活。這裡就來澈底考察鬼殺隊的子孫和轉世的角色吧！

三章

子孫＆轉世的考察

過去	竈門炭治郎	出生	子孫

竈門炭彥

Kamado Sumihiko

今後該如何活用繼承自祖先的身體能力呢？

　　有一對紅色眼睛和微紅的頭髮。炭彥跟祖先炭治郎同樣繼承了竈門家男生的外貌特徵，不過個性卻完全相反。不同於炭治郎在修業期間經常處處照顧同伴，炭彥的個性較我行我素。說話習慣出現間隔的獨特方式，也完全表現出炭彥的悠閒個性。

　　此外，炭彥擁有與眾不同的身體能力，就像過去曾以身輕如燕的行動在功能恢復訓練中把炭治郎等人耍得團團轉的加奈央一般！炭彥從自家公寓飛躍到隔壁大樓的行為，會引人注意可以說是必然的。若是在社群網站被到處轉傳，一時之間成為名人，將來就會以特技演員的身分出道……不對，畢竟當桃壽郎推薦他應該做些什麼運動時都被他不當一回事了，炭彥或許對競賽或是自我磨練不感興趣吧。

　　炭治郎等人各自為了保護重要的人，一直活用能力並磨練劍術。但是，在沒有鬼的現代不一定非得那樣做不可。因為喜歡睡覺，炭彥表示不想加入社團，或許是作品在傳達「多虧祖先們的戰鬥而建立了和平時代」這個訊息吧。

| 過去 | 竈門禰豆子 | 出生 | 子孫 |

我妻燈子

Agatsuma Touco

燈子的個性是繼承竈門家的「那個人」？

　　我妻家的子孫・燈子給人一種很可靠的姊姊印象。跟禰豆子長得很像的燈子，在嚴厲責備跟善逸長得一模一樣的善照時的場面，以好的意義來說跟祖先們有段落差。那麼燈子容易生氣的個性，也就是善照所謂的突然變異嗎⋯⋯其實應該也有受到炭治郎和禰豆子的妹妹・花子不少影響吧。花子阻止竹雄向炭治郎撒嬌要醃黃瓜時生氣的方式，跟燈子如出一轍。因為這一幕剛好有在電影版無限列車篇登場，如果一邊對比燈子和花子一邊觀影或許會很有趣。

　　順帶一提，在行動遺傳學的世界，遺傳對性格造成的影響據說是 30% ～ 40% 左右，其餘的 60% ～ 70% 是成長環境影響——換句話說，被怎樣的人包圍，在怎樣的環境中成長，影響比重會比遺傳要大上很多。善照的個性跟善逸完全一樣，然後燈子提到跟善照很像的父親，是個像善逸一樣吵鬧的人，想到兩人在這樣的環境下成長，就會覺得燈子個性容易生氣也是無可厚非。她會迷戀彼方和天滿等帥哥，也是受到超喜歡女孩子的祖先善逸的遺傳，以及同樣對女性沒轍的父親和弟弟的影響，兩者都是主要原因吧。

三章

子孫&轉世的考察

我妻善照

Agatsuma Yoshiteru

跟善逸長得很像的子孫，會成為歷史說書人？

　　炭彥一直睡到上學快要遲到，而代替他引導故事後續的就是我妻善照。其他子孫和轉世者都有留下跟過去角色極為相似的面貌，善照就算是在他們之中也可以說是別具一格。雖然善照是善逸的曾孫，但相似的長相卻一點也不像是隔了三個世代。無論是對男性或是情侶都很嚴厲的行為，還是哭泣和生氣的臉，都跟曾祖父一模一樣。善逸有時會對事物的本質發表一針見血的尖銳發言，而善照談到輪迴轉世的樣子就跟以前的善逸一樣。

　　此外，善照在把鬼與人類之間的戰鬥史流傳給後世這方面，也可以說是一個重要的角色。如果他推薦朋友讀善逸傳，或是把書帶去學校的話，其他子孫和轉世者們也可能會看到。一想到不僅是炭彥和彼方等學生，若是連把書沒收的村田老師都一起熱衷於閱讀善逸傳，就讓人不禁莞爾呢。將來要是發展為以書籍形式出版，在天國的善逸應該會非常開心吧。

　　如果子孫和轉世者們的存在象徵著「生命的傳承」，善照讓世人知道善逸傳的舉動，應該可以說是「想法的傳承」吧。

嘴平青葉

Hashibira Aoba

青葉的職業是必然的選擇？與藍色彼岸花的關係是？

以伊之助和葵的子孫身分登場的青葉，職業竟然是植物學家！不過從原作的主題「傳承」這個視角來看，青葉會跟藍色彼岸花的研究有關，應該不是偶然而是必然發生的事。

在本篇故事中，鬼殺隊陣營從來沒有提到跟藍色彼岸花相關的話題。但是在共同研究的時候，可能會從珠世口中得知藍色彼岸花的存在，倖存的成員就算因此展開研究，也讓人可以理解。比任何人都了解深山野外的伊之助，以及從事醫療工作的葵是最適合的人選。

此外，雖然青葉現在的個性很沉著穩重，但日後若是依當事人的希望住在深山，源自祖先的野生本性一旦覺醒，或許會變成具有侵略、攻擊性的角色呢。

月下美人（花）

說到跟在作品中登場的藍色彼岸花一樣，開花期間非常短暫的花，就會想到月下美人。雖然眾所周知這種花「一年只有一個晚上會開花」，但其實只要好好照顧，一年也可以開花兩次以上。

| 過去 | 栗花落加奈央 | 出生 | 子孫 |

竈門彼方

Kamado Kanata

遺傳祖先優點的混血美少年

彼方是唯一跟過去角色不同性別的子孫。話雖如此，畢竟跟加奈央還是有血緣關係，他是個外貌完美無瑕的帥哥。而且會發現燈子換髮型，或是對她直接做出愛情表現，渾身充滿男性受歡迎的要素，讓人覺得「實在是太超過了」！立即就能說出讚美這一點，還被部分粉絲揶揄是天然博愛系，跟炭治郎很相像。

然後彼方跟鐵穴森、小鐵的子孫待在一起的畫面，也是值得注意的重點。雖然沒有直接出現加奈央和鐵穴森等人相處的畫面，但是在對無慘之戰後，倖存的成員們有齊聚一堂拍攝大合照，或許他們在那之後也會定期聚會和加深來往吧。

或者說，也有可能是負責加奈央的刀匠以前就透過鐵穴森見過面。雖然有「年輕女性劍士的負責人＝鐵珍大人」這個印象（笑），但因為加奈央的日輪刀不同於忍和蜜璃的刀，是正統的形狀，或許是其他刀匠為她鍛刀也不一定。

看到其他人的子孫和轉世成員，就會讓人覺得跟大正時代關係密切的人就近在咫尺。如果是這樣的話，加奈央和鐵穴森等人或許曾經發生過不為人知的軼聞。

過去	煉獄杏壽郎	出生	轉世 or 子孫

（煉獄）桃壽郎

Rengoku
Toujurou

這次不是以師徒而是以朋友的身分一起奔跑

　　桃壽郎是以炭彥的朋友兼遲到夥伴身分登場。無論從外表或是活潑的個性，以及一早就熱血地勤奮訓練看來，都跟杏壽郎非常相像。

　　雖然現代角色有分為子孫組和轉世組，但桃壽郎的情況似乎雙方都說得通。換句話說，桃壽郎應該是生長在現代的煉獄世家，而且是杏壽郎的轉世。千壽郎和他的子孫若有血脈相傳，煉獄家一定還存在。根據煉獄家男性獨特的「～壽郎」這個名字，他非常有可能是煉獄家的人。

　　此外，桃壽郎跟杏壽郎長得非常相像，他以炭治郎子孫炭彥的朋友身分登場，這點也讓人感慨萬千。兩人的祖先，杏壽郎和炭治郎的關係曾經是「託付者與繼承者」。不僅是劍士的實力和階級，就連壽命，杏壽郎可以說總是走在炭治郎的「前面」。相較之下，桃壽郎和炭彥則是在彼此的「身邊」一同奔跑著。同時跳進校門的場景，就像是在暗示兩人一起跨越困難並繼續成長的未來。雖然桃壽郎向炭彥推薦加入劍道社一事很遺憾地失敗了，不過日後桃壽郎應該仍會以朋友的身分，長久地跟炭彥並肩而行、邁向未來吧。

不死川兄弟轉世的警察

轉世為警察是受到「前世約定」的影響嗎？

追著經常做出危險行動的炭彥的兩位警察，是實彌和玄彌的轉世。他們猙獰的面孔讓村田老師不禁大叫出聲，真不愧是不死川「兄弟」。不過轉世後的兩人似乎不是兄弟，從玄彌稱呼實彌為「前輩」，還有警察原則上都會注意不要把親戚分配在相同單位，可以推測轉世後的兩人沒有血緣關係。

以一直在本篇故事關注兩人的讀者立場來說，雖然覺得有些感傷，但是換個想法，在今生是警察同事的關係，可以說是反映兩人願望的最好形式吧。以前實彌和玄彌在父親死後，交換過約定「要兩人一起保護家人」。這時的約定和決心應該都深深地刻畫在彼此心中，成為轉世的「核心」。他們應該會在現代以警察同事身分守護城鎮的和平，同時實現前世的約定。

此外，兄弟的姓氏「不死川（しなずがわ）」的第一個日文假名，以及前世兄弟時代的生日數字加總所組成的車牌號碼「し‧12-36」，似乎也象徵著兩人的緣分之深。既然身為警察，兩人日後待在相同工作場所的機率應該很低，如果他們能像鱗瀧和桑島那樣直到晚年都持續有往來就好了。

（富岡）義一

Tomioka Giichi

從義一登場看到的子孫或轉世的分辨方法

義勇變成一位名叫「義一」的小學生。他溫和的表情，就像與錆兔一同在鱗瀧身邊修行那時一樣，令人印象深刻。因為在沒有鬼的現代他不會失去姊姊和朋友，想必是平靜安穩地度過每一天吧。跟水柱時代相比，表情和言行都很容易理解，而且因為年紀還小，就算他跟實彌或伊黑有見到面，應該也會備受疼愛。

他的名字被公開是「義一」也是讓人在意的重點。除了炭彥和善照等人確定是子孫以外，知道名字而且祖先或是兄弟在無慘之戰後仍生存的天滿和桃壽郎，可以說比起轉世，是子孫的可能性更大。若是這樣的話，義一的名字會公開也不是偶然，而是義一可能是子孫的緣故。雖然說壽命會因為印記的影響而減少，但不能斷言義勇沒有後代。在就算不叫出名字也能帶過的場景中刻意放入「義一」這句台詞，應該是有意地想要表達義一＝子孫這個答案吧。

雖然沒有脫離假設的範圍，但是作者有分開描寫知道名字的人＝子孫，不知道名字的人＝轉世，這個判斷標準即使不能說完美，但還算說得通。

| 過去 | 宇髓天元 | 出生 | 轉世 or 子孫 |

宇髓天滿

Uzui Tenma

令人信服的金牌！帥哥體操選手宇髓

　　宇髓天滿正如其名，扮演的角色可能是天元的子孫或是轉世。這是理所當然的，在無慘之戰結束當時他還活著，而且擁有三個老婆，天滿非常有可能是天元的子孫。不過讓人有點在意的是天滿登場的時間點。在天滿的話題出現之前，善照正提到輪迴轉世，說完轉世之後緊接著出現的不是其他角色，反而聊到天滿，或許是因為天滿是轉世才會這樣安排。

　　此外，只要想到音柱時代天元的壯碩體格，被認為是子孫的天滿會以體操選手身分大為活躍，也是理所當然的。綻放出耀眼光輝的金牌和粉絲的讚賞，對天滿來說應該都是難以抗拒的，跟喜歡華麗的天元個性如出一轍呢。

<div>小專欄</div>

前競技體操選手在忍者表演中大展身手！
體操和忍術的共通點是？

　　渡邊未央小姐在以伊賀市為據點舉辦表演的戲劇團體，「伊賀忍者特殊軍團阿修羅」以女忍者身分活躍中。她似乎本來就有團體出賽經驗，是一名前競技體操選手。渡邊小姐從體操選手轉換跑道，投身忍者表演的世界，跟祖先是忍者，卻在競技體操世界活躍的天滿對照之下，可以說是完全相反的模式。像是特技動作和敏捷度等等，體操選手和忍者應該在許多方面都有相通吧。

女學院的學生們

是姊妹還是朋友？兩人穿著相同的制服

在前世本來是姊妹的胡蝶忍和加奈惠穿著學生服登場，這裡令人在意的是她們現在的關係。是跟前世同樣為姊妹關係，還是同年級的朋友關係，或是同間學校的學姊學妹關係，可以想到的應該是這幾種可能。她們穿著相同的制服，胸前都有紫色蝴蝶結，本以為同年級的說法最有可能，但是不能那麼肯定。由於有國中部和高中部同時存在的私立女校，也有學校在六年間都是穿著相同設計的制服。因此兩人很有可能在現世仍然是姊妹。

就算兩人在轉世後是朋友或學姊學妹關係，可以確定的是，她們可以一起共度比以鬼殺隊隊士身分活著的前世還要漫長的歲月。在今生應該可以看到更多加奈惠最喜歡的忍的笑容。

那麼，兩人就讀的鶇鴒女學院有實際的原型嗎？制服的設計跟跡見學園的制服非常相像，女子聖學院和瀧野川女子學園等學校位於她們前世出身地附近，這些學校都跟漫畫中的鶇鴒女學院有相同之處。與其說是以特定學校為原型，比較有可能是把數間學校的要素組合在一起，這三間學校至少有為作者的構想帶來一些靈感吧。

雙胞胎嬰兒

在九泉之下的重逢與和解也影響今生？

　　不死川兄弟轉世為職場的前後輩，而不同於關係不明的胡蝶姊妹，時透兄弟似乎再次以雙胞胎身分誕生了。從其他角色們的個性都跟前世一樣來看，無一郎和有一郎應該也是繼承以前的個性。

　　如果是這樣的話，感覺又會變成哥哥明明為弟弟著想卻不夠坦率，以及弟弟始終無法反駁哥哥的模式⋯⋯不過這次的人生應該不會變成那樣才對。無一郎喪命時，他們有好好地把彼此的心情傳達給對方知道。死後在那個世界有過的互動，如果能以因果形式對轉世後的兩人有所影響或是繼承的話，無一郎和有一郎的權力平衡，在好的意義上或許會有所改變。

晚霞花紋

時透兄弟的衣服在現代也繼承了前世，是晚霞的花紋。用日式的風格把無法看出實際形狀的晚霞畫成的花紋，也是和服常有的一種花紋。

托兒所的男教保員

轉世後也繼承疼愛孩子們的心

　　曾經被譽為鬼殺隊最強男人的悲鳴嶼身影出現在托兒所。悲鳴嶼老師那輕易就超過兩公尺的高大身軀上，穿著一件粉紅色的圍裙，帶給人衝擊的視覺印象。就算不是善照也會不禁多看他兩眼。另外，跟其他轉世角色不一樣，悲鳴嶼的面貌並沒有被畫出來，或許是「刻意的」。在前世本來是盲人的悲鳴嶼，每當描寫到他的眼睛時都沒有畫出虹膜和瞳孔。在今生如果他看得見，而且眼睛的設計有所變化的話，就可以理解為何他只有一格分鏡而且沒有露臉了。

　　悲鳴嶼轉世後仍選擇會與孩子們接觸的職業，正是來自於跟寺廟孩子們最後的互動。以前悲鳴嶼疼愛孩子的心，應該是直接繼承到現代的悲鳴嶼老師身上了。

小專欄

視覺障礙的教保員的日常生活會是？
確立對待兒童的自我風格並活躍於職場

　　雖然有視覺障礙，卻仍然以教保員身分活躍的人數目前正在增加。他們似乎能根據聲音、衣服的味道，還有兒童伸手抓衣服的動作來辨別誰是誰。因為無法從視覺得到情報，所以聽覺和嗅覺相當靈敏，甚至能比別人還要早發現兒童的變化。有許多老師都活用自己的強項，並在職場上活躍。

餐廳的夫婦

蛇的擺飾暗示著夫婦光明的未來？

　　轉世後的伊黑和蜜璃，以相親相愛經營餐廳的夫婦身分登場。兩人實現了在死前交換的約定「如果投胎為人，我們就結婚吧」，應該很多讀者看到這裡，都不禁嘴角上揚、露出笑容吧。

　　他們的定食店以超大分量出名，可以想見應該是以蜜璃的胃容量為標準。就算伊黑的經營戰略是要跟其他餐廳有所差別，但是應該不會打算要招待客人才對。如果他只是單純想要做出蜜璃會喜歡的菜餚，想當然耳就會變成大分量了。伊黑的生活一定跟前世一樣，都是以蜜璃為中心。以前的蜜璃曾經說過和伊黑一起吃的飯是最美味的，想必夫婦倆都能一同在品嘗佳餚的同時充分地感受到幸福。

　　然後，店裡的蛇擺飾也是值得注意的一點。看起來彷彿就像是鏑丸在今生也守護著他們一樣。雖然應該是希望生意興隆而做的裝飾，但也有可能是受到前世影響而喜歡跟蛇有關的事物。順帶一提，據說蛇因為會反覆脫皮，也帶有「生命的象徵」的意義。鏑丸會轉世為伊黑和蜜璃的孩子身分——讓人不由得期待這樣的未來呢。

鱗瀧 / 桑島

同為前柱和培育者，轉世後變成將棋同好

鱗瀧和桑島以前一直都是擔任培育新劍士的「培育者」。到了現代，他們似乎過著安穩的日子。在本篇故事中雖然沒有描寫兩人的交流，不過在讀者看不到的地方，或許一直像這樣在下將棋呢。

雖然很遺憾地沒有確認到鱗瀧的長相，但是桑島高聲喊著「將軍！」的表情很認真。他們在柱時代一起提高彼此的劍術，成為培育者後為了培育後進而鞠躬盡瘁。在這樣的情況下，無論實力相差多少應該都會懷抱競爭意識。當時的「不想輸！」的想法似乎也在轉世後帶來影響。

他們跟炭彥認識，表示將來也可能跟善照和燈子重逢。如果有天義一、錆兔和真菰也加入，大家一起觀看鱗瀧和桑島分出勝負的話，一定會很棒。

小專欄

在漫畫都會看到的「將軍！」宣告場景
為什麼在實際的職業棋士對弈時卻不會看到呢？

就像這次的桑島一樣，在漫畫和電視劇的將棋場景，經常會出現「將軍！」這句台詞。相反的在職業棋士的對弈中，卻不會看到宣告將軍的場面。那是當然的，追根究柢並沒有正式規定在宣告將軍時必須要喊出「將軍」。一般人對弈時會喊將軍的風氣，似乎是初學者和實力較差的對弈者，為了提醒對手注意將軍而產生的習慣。

村田

在現代也關照著竈門家和我妻家的孩子們

前世的村田是一名個性很好的前輩隊士，總是關心著炭治郎他們。雖然今生他的立場從前輩變成教師，但是每天似乎仍舊被問題學生們耍得團團轉。習慣遲到的炭彥、專注自我鍛鍊的桃壽郎、大哭大鬧的善照……面對有著各種怪癖的學生們，村田老師想必相當疲憊吧。

村田在無慘之戰中倖存下來，而且不是印記者，如果沒有碰到什麼意外應該能安享晚年。若是這樣的話，現代的村田老師非常有可能不是轉世，而是子孫。此外，隨著鬼殺隊解散，倖存下來的劍士們之後應該都選擇了其他的行業。或許村田在這時就邁向了教職。對於很會照顧人而且具備常識的村田而言，教師可以說是他的天職吧。村田家的子孫們代代當老師，一直教導著竈門家和我妻家的子孫——或許是以這個方式持續有交流也說不一定。

此外，他跟在鬼殺隊時代同期的富岡重逢，也是讓人期待的重點。加上他在最終選拔也跟錆兔有過一面之緣，在現代他很可能會跟富岡和錆兔有接觸的機會。現在是小學生的義一、錆兔、真菰看起來都是個性沉穩的好孩子……或許幾年之後他們也會像炭彥他們一樣，讓村田老師煩惱不已呢。

後藤 / 竹內 / 和巳 / 里子

炭治郎時代的相關人士在炭彥的高中齊聚一堂

　　不是只有主要角色和柱們有在現代篇登場。在炭彥就讀的高中，還看得到曾經跟祖先炭治郎相關的歷代登場人物們的身影。

　　首先是柱共同審判之後一直很關心炭治郎的後藤。當時身為隱的他，服裝遮住了半張臉，現代篇則看得到髮型和嘴巴。然後是常跟在後藤身邊的前輩隊士竹內。在無慘之戰中，他跟愈史郎一起照顧過善逸。竹內對愈史郎的畫做出反應，而善逸的子孫善照則向竹內搭話……這一連串的互動，都可以說是給人一種源自祖先「緣分」印象的場面。曾在無慘之戰中並肩作戰的三人再次面對面，讓人感覺到某種命運存在。

　　接著，在沼澤之鬼篇登場的和巳和里子似乎也是這所學校的學生。當時本來是情侶的兩人能夠再次邂逅，是因為彼此都強烈地思念對方吧。希望他們在今生能夠連同前世沒能實現的份長相廝守。

　　畢竟聚集了這麼多歷代登場人物，在炭彥就讀的高中應該還有許多其他令人懷念的角色也在這裡唸書吧。搞不好在鼓屋見過的正一他們，還有遊郭的女孩們也都就讀這所學校呢。

鋼鐵塚

鋼鐵塚以技工身分繼續面對鐵材

在炭彥跟千代、須美、菜穗擦身而過之前，有一家名為鋼鐵塚機械的機械公司登場。子孫和轉世本人都沒出現，只看到招牌這點總覺得很像鋼鐵塚的風格呢。或許他在炭彥經過店門口時，也剛好正在一心一意地埋首於作業之中。

曾經如此愛刀的鋼鐵塚已經不再跟刀有任何關係，總覺得有點寂寞……但是從另一個角度來看，也可以把這個家業做個改變，當作一種代表時間經過的表現手法。如果是汽車技工應該有很多碰到鐵材的機會。就算現在不再當刀匠，他一定還是完整繼承了真摯地面對鐵材的工匠魂。

小專欄

要怎麼做才能成為刀匠呢？
令和時代的刀匠界現狀和修業方法

在現代有志於成為刀匠的話，首先必須在有刀匠資格的刀匠門下修業超過五年，之後還要從文化廳主辦的「美術刀劍刀匠技術保存研修會」畢業。除了需要長期修業，費用方面似乎也是刀匠減少的主要原因之一。研修期間沒有薪水，獨立開業需要一千萬日圓左右的資金，為了成為獨當一面的刀匠，必須要先解決經濟面的門檻。

千代 / 須美 / 菜穗

三人在現代也相親相愛！令人在意的升學學校是？

　　本來在蝴蝶屋工作的千代、須美、菜穗，在無慘之戰後為了照顧倖存的隊士們和幫他們復健，應該忙得團團轉吧。照護隊士告一段落後，並沒有公開蝴蝶屋是繼續當作醫療機關，還是像鬼殺隊本部一樣解散了。不過無論是哪種結果，千代、須美、菜穗應該都會活用在蝴蝶屋得到的經驗，以某種形式從事醫療活動生存下去吧。

　　此外，她們三人如果像加奈央和葵一樣建立家庭，在現代篇登場的小學生們應該就是她們的子孫了。

　　目前三人還是背著小學書包，不過看起來對以後要升學到哪所學校非常感興趣的樣子。她們未來應該會跟綽號跑跑人的炭彥成為經常聊天的朋友，而且她們在路旁都會碰到面，應該是住在炭彥所就讀、村田老師工作的高中附近吧。如果是這樣的話，應該會上同所高中⋯⋯不過想到三人的過去，也非常有可能會跟胡蝶姊妹同樣選擇鶲鴒女學院。從「女學院」這個校名和高級的制服設計，可以推測鶲鴒女學院是一所私立女校。從胡蝶姊妹和三個女孩的年齡來看，她們或許會以同一所學校的國中部和高中部的學姊學妹身分重逢。

鐵穴森／小鐵

兄弟？還是親戚？現代的兩人是什麼關係？

在現代篇，不死川兄弟和胡蝶姊妹等角色，從前的「兄弟和姊妹」一起登場。那麼，會有「相反的情況」——祖先之間有很深的關聯，有可能會在現代發展為血緣關係嗎？

舉例來說，跟鐵穴森和小鐵非常相像的兩位小學生。不僅書包，就連衣服顏色都非常相近。看起來也像是在同一個家庭中養育的兄弟。在第三本小說《鬼滅之刃 風的道標》的第4話〈明日的約定〉中，鐵穴森曾經看著小鐵努力想要修復緣壹零式的樣子，看到兩人的子孫在現代形影相隨，讓人感到非常溫暖呢。

雖然只是單純的想像，鐵穴森和小鐵的子孫結婚後兩家成為親戚，應該不是完全沒有可能。就算沒有血緣關係，同樣出身自刀匠村的兩人應該有持續往來吧。

日本刀

刀匠人數逐年減少。1989年（平成元）年登錄300人的全日本刀匠會員人數，到2017（平成29）年減少到190人。據說刀匠也正進入超高齡化。

愈史郎＆茶茶丸

揮舞畫筆是屬於愈史郎的「傳承」

　　沒想到愈史郎在現代篇成為一名神祕且作品暢銷的知名畫家。只有身為鬼的自己才能記得珠世大人——愈史郎應該是在跟炭治郎互動後領悟到這件事，所以想要用畫畫這個形式，把珠世的存在流傳到後世吧。目前經歷過無限城大戰的人們多半已經離世，只剩下愈史郎和世界最長壽的輝利哉。輝利哉遲早有一天也會離開這個世界。能夠把珠世的存在繼續流傳給後世的，只有身為鬼的愈史郎。這份使命感和他對珠世的思慕重於一切，長久以來一直驅動他的雙手。

　　在愈史郎的作品中，珠世也有不是和服裝扮，而是穿著現代風服裝登場。從這件事可以知道，愈史郎不僅是在描繪與珠世共度的「過去」。直到現在，珠世仍繼續活在愈史郎的心中，或許他一直在現代景色中看著珠世吧。就像其他角色把生命和想法傳承給後世一樣，愈史郎也想要永遠地留下所愛之人的存在。持續不斷地畫珠世的描繪這個行動，可以說是屬於愈史郎的傳承形式。

愈史郎在現代自稱姓「山本」的原因

現在的愈史郎自稱姓山本。或許是要在人類社會生存下去，必須要有個姓氏。不過為什麼會從眾多的姓氏中選擇山本呢？

如果直線思考，他以前還是人類的時候姓氏是山本，可以當作理由嗎？不對，畢竟愈史郎一直愛慕著珠世大人，其實是珠世的姓氏本來是山本，而他也自稱是山本，總覺得這樣假設比較能讓人信服。

小專欄

其實三色貓（三毛貓）幾乎都是○○！從遺傳特性來考察茶茶丸的性別

貓的性染色體跟人類是相同的構造。換句話說，公貓是 XY 而母貓是 XX。然後在貓的世界裡，性染色體似乎不只會影響性別，也會影響到毛色。順帶一提，決定白色以外毛色的遺傳基因只有 X 染色體。

也就是說，因為母貓擁有兩個 X，所以除了白色以外，也有可能發現含有另外兩種顏色的毛色類型。另一方面，公貓因為只有一個 X 染色體，除了白色以外只會有一種毛色。

從上述條件來看，擁有白、黑、茶 3 色的三色貓，幾乎都是母貓。雖然似乎也曾經有過擁有極為罕見的 XXY 三種性染色體的公貓出生，但機率大約是三萬隻中才會有一隻。也就是說，三色貓多數都是母貓，幾乎不會生出公貓。

一想到三色貓的出生機率，以及愈史郎對於珠世的保衛行動，茶茶丸非常有可能是母貓。話雖如此，從茶茶丸這個命名，以及牠是隻成功變成鬼的奇蹟之貓背景來看，牠搞不好就是罕見的雄性三色貓。

產屋敷輝利哉

討伐無慘加上長壽紀錄，陸續完成一族的長年心願

　　產屋敷輝利哉以「最後的主公大人」身分，完成了討伐無慘的長年心願。在鬼殺隊隊員們的子孫和轉世登場的現代，他是唯一還活著的人。當時只有 8 歲的輝利哉已經變成老爺爺，從這件事也能感受到時光的流逝。自從家族中出現無慘後，產屋敷家的男性都很短命。身為產屋敷家一員的輝利哉，居然會在電視上被報導是目前日本最長壽的人……祖先們想必都很高興吧。

　　此外，輝利哉是日本最長壽的人，表示其他鬼殺隊隊員都已經辭世了。就像以前他的父親耀哉也曾經做過的，在組織解散之後，他也陪伴鬼殺隊孩子們的人生下半場，並且一一送走他們吧。

小專欄

輝利哉是原作中日本最長壽的人……
那麼實際的長壽紀錄是幾歲呢？

　　日本人歷代的長壽最高紀錄，是田島鍋（女性）的 117 歲 260 天。男性則是木村次郎右衛門的 116 歲 54 天，這位木村先生也被認定是世界上最長壽的男性。截至 2020（令和 2）年 2 月為止，當時還活著的最長壽的人是渡邊智哲（112 歲）。本書寫作時的 2020（令和 2）年 9 月上旬時，奈良市的上田幹藏（110 歲）是最長壽的男性。

第四章

作品中留下的謎題與軌跡

雖然《鬼滅之刃》在日本《週刊少年JUMP》已經結束連載，但還是有幾個謎題仍舊沒有解開。在本章會考察留下的疑問，以及談論《鬼滅之刃》為社會帶來的影響。

直到最後都沒有說明「藍色彼岸花」的意義

平安時代無慘的主治醫生的目的是什麼？

無慘的主治醫師是中國人？自古以來用於中藥的彼岸花

原作留下的最大謎題，就是「藍色彼岸花」是否真實存在這件事。

根據第15集第127話，「藍色彼岸花」是無慘在平安時代殺害的主治醫生想要製作的祕藥，可以讓他克服陽光並得到不老不死的身體。「無慘為了擁有完美無缺的不死之身，他總是將尋找藍色彼岸花，以及擁有克服太陽這種體質的人這兩件事列為最優先事項。」此外在禰豆子克服太陽的這一話，無慘說：「這麼一來就不必再尋找藍色彼岸花了。」換句話說，對無慘而言，可以解釋為只要兩者得其一就行了。

在讀者之間，有人提出一個論調：「彼岸花是從中國傳入日本，而且球根被當作中藥材料使用，由此可知平安時代無慘的主治醫生是來自中國的移民，藍色彼岸花應該是只能在中國找到。」附帶一提，彼岸花的球根在中藥稱為「石蒜」，磨成泥做成藥膏後，據說有消腫、利尿和去痰等效果。但是因為含有石蒜鹼、加蘭他敏等生物鹼，不小心誤食的話會導致拉肚子和嘔吐等症狀，嚴重時會引發呼吸困難或是痙攣。此外，彼岸花會在春分或秋分前後開花，

148

因為種植在墓地附近而讓人聯想到「死亡」，在原作中也有彼岸花在此岸和彼岸的交界處盛開的畫面。

漫畫中有描寫無慘殺害這名主治醫生後，才發現醫生開的藥有效，因此，醫生製作出把人類變成鬼的藥這個推測成立。只是這名醫生被描寫為「平安時代的善良醫生」，他是因為單純想要讓活不久的無慘擁有強健身體，才會製作這種藥，雖然在無慘的身體進行嘗試，卻在實驗途中被殺了，實際經過應該是這樣吧。

另外，在認為主治醫生是中國人的說法中，有個考察認為藍色彼岸花的生長地很可能是在中國，所以無慘才會怎麼找都找不到。彼岸花是一種不是用種子，必須用球根繁殖的植物，若沒有人為種植（＝沒有人引進）的話就不會增加，這項事實也為主治醫生是中國人的說法推波助瀾。

找到「藍色彼岸花」的「青葉」是「葵」的後代，多麼不可思議的緣分

藍色花多半是有毒的植物，像繡球花、烏頭，還有忍一直使用的藤花毒都屬於此類。「藍色彼岸花」根據使用方法，比起也能當作藥品的紅色彼岸花更接近「毒」和「死」的印象。

在最終話，被認為是伊之助後代的青葉，雖然曾經讓藍色彼岸花枯萎，但是善照那時有說：

「似乎是一年之中只會在白天綻放兩三天的花？」換句話說，就跟在陽光山採集的日輪刀材

料，猩猩緋鐵砂和猩猩緋礦石一樣，是充分吸收陽光的花。縱使是鬼用來克服太陽的藥原料，卻是具備「毒」和「死」印象的植物……這樣的話，雖然有一些矛盾，不過考慮到它同時掌控「陽」和「陰」，可以說是最厲害的植物。只是青葉竟然把那樣的植物弄枯了，這應該是在暗示著，沒有鬼的現代不需要「會成為完美生命體的花」吧。讓人感覺到跟貫徹原作思想的「就是因為人類的生命短暫才顯得美好。就算肉體毀滅，想法也會被傳承下去，永遠發光發熱」有著相同點。話說回來，從第23集第204話推測伊之助和「葵（Aoi）」結婚，而他們的後代就是「青葉（Aoba）」，全都是跟「藍（Ao）」有關，這應該也不是偶然的巧合。

另外，彼岸花又別名「蛇花」，從這件事衍生出一種說法，是伊黑握有藍色彼岸花的關鍵，另外一種說法是竈門家代代都是藍色彼岸花的管理者，或者甚至有「藍色彼岸花」指的就是禰豆子這樣的說法，但是在最終話看到藍色彼岸花雖然枯萎了，卻仍以植物的形式登場，就會難以認同把伊黑、炭治郎或禰豆子認為是「藍色彼岸花」的說法了。話雖如此，留下空間讓讀者可以有五花八門的想像，本來就是這部作品的目的，只要想成有各式各樣的「藍色彼岸花」存在就行了。

紅色彼岸花和白花曼珠沙華

不會變成鬼的呼吸使用者 無慘襲擊竈門家的用意

黑死牟的話中之謎

在第 17 集第 145 話，黑死牟把鬼血施捨給獪岳時，曾經說在呼吸使用者中，也有人就算被授予鮮血也不會變成鬼，但是之後就再也沒有提到關於「不會變成鬼的呼吸使用者」的事情了。炭治郎是唯一一個，差點變成鬼而沒有成功的呼吸使用者，但是在第 23 集第 204 話愈史郎說：「你作為鬼的資質出類拔萃，而且一瞬間就克服了太陽，你比無慘和禰豆子都更具備鬼的資質。」從這個描寫，可知炭治郎也不是不會變成鬼的體質，黑死牟的話就以沒有回收的伏筆形式結束了。

無慘襲擊竈門家的用意不明

根據禰豆子恢復成人類後的記憶，雖然有確認在第 1 集第 1 話襲擊竈門家的是無慘本人（第 22 集第 196 話），但無慘是否知道竈門家和火神神樂（日之呼吸）的關係？為什麼他會在炭治郎不在的期間展開攻擊？為什麼要特地注入血液讓禰豆子變成鬼，而且把她丟在現場⋯⋯諸如此類，完全沒有談論到無慘和竈門家之間發生過什麼事，故事就結束了。單純地來思考，只會覺得無慘是在幫助炭治郎和禰豆子覺醒，然後讓他們來殺死自己⋯⋯

四章

作品中留下的謎題與軌跡

沒有描寫到的「日之呼吸」第十三型

如果使用的話會發生什麼事呢?!

其他呼吸和劍術，都無法跟第十三型的破壞力相提並論．

在第22集第191話復甦的炭治郎，藉由連續施展火神神樂十二個型，讓所有招式構成圓環，然後連接終極奧義第十三型，喚醒竈門家的祖先炭吉留下來的「古老的記憶」。但是在喚醒古老記憶的途中就筋疲力竭並被伊黑所救，結果第十三型沒有施展出來，無慘已被打敗。

根據第21集第187話炭治郎看到的古老記憶，緣壹在跟無慘對峙的瞬間就完成了自己的劍技。無慘被砍斷脖子，無法跟身體連接在一起。那是一瞬間就能砍斷脖子，而且不讓身體再生的劍技……讓我們見識到這個劍技不同於其他劍技的威力。

緣壹超群的劍技，就算是炭治郎也無法模仿

在無限城的決戰中，與無慘戰鬥過的所有人都超越體能極限，連續施展呼吸奧義，而且還有使用珠世和忍所開發的四種祕藥（變回人類、老化、阻止分裂、破壞細胞），好不容易

才打倒他。但是在看緣壹和無慘的戰鬥時，緣壹沒有什麼體力消耗的樣子，眨眼之間就施展出第十三之型。

在第22集第192話，炭治郎說：「我缺少緣壹先生跟父親那樣的才華。不僅如此，我這條命⋯⋯能否撐到天亮都還是未知數。」「我很清楚自己失去自信的原因（炎柱）。」此外，在竈門家的祖先炭吉的記憶裡，緣壹告訴炭吉：「我認為自己⋯⋯應該是為了打敗鬼舞辻無慘，才特別打造得如此強大，出生在這世上。」（第21集第187話）就算炭治郎還有體力，用十二個型砍中無慘「會移動的心臟和腦」並施展出第十三型，說實在也不知道他能否打敗無慘。緣壹的劍技才能和技能就是如此地出類拔萃，連那麼厲害的緣壹，都無法砍掉無慘變成細碎肉塊四散的所有部位，要打敗無慘是比想像中還要艱難的任務。

鬼殺隊戰勝的原因是炭治郎沒有施展出第十三型？

無慘的獨白：「獵鬼人這個組織成員串聯在一起，就像組成一個生物一般糾纏著我。」（第22集第196話）即使是超人般的存在，獨自一人能做的事依然有限。就算每個人的力量弱小，只要團結一致，就會變成遠超過單純合計個人能力的巨大力量。因此炭治郎沒有使出第十三型依然能打倒無慘，不禁讓人覺得似乎是在象徵著「無論前方有怎樣的困難，都絕對不能放棄」。

終極生命體「鬼舞辻無慘」

澈底考察其超越人類智慧的實際樣貌

除了「照到陽光就會消滅」這點之外毫無弱點，鬼舞辻無慘是個非常接近終極生命體的存在。在原作中，他展現出各式各樣的型態。

無限城決戰之前的無慘，會隨著不同場合變成各種人類樣貌。他在第2集第13話的東京淺草是帶著妻女的紳士；在第6集第52話「霸凌掠殺」下弦時則是穿著和服的女性；在第8集第67話和第15集第127話是製藥公司經營者的養子（第127話更從少年迅速變成男性成人模樣）；在第12集第98話的〈上弦集結〉和第16集第136話攻擊產屋敷宅邸時，他是類似淺草時期的紳士科學家；無限城決戰期間則是戰鬥型態；臨終時是怪物樣貌和嬰兒型態。

可以假扮成人類這一點，很像「克蘇魯神話」的生物修格斯洛德。但修格斯洛德是只能假扮成肥胖大叔的種族（笑）。然後在第23集第198話，無慘變成身軀龐大且有無數顆牙齒的怪物，類似在B級科幻恐怖電影傑作《異形再現》（The Deadly Spawn）登場，來自外星球、只有牙齦和無數牙齒的怪物。

154

擁有數個腦和心臟，以及猛毒……跟無慘最接近的生物是章魚?!

他最後為了在陽光中保有自身的肉體，全身膨脹並變得像巨大的嬰兒一樣，跟在宮崎駿導演的動畫電影《神隱少女》登場的坊寶寶一模一樣。無慘的樣貌帶給讀者一種融合了各種生物和角色造型要素的印象。

在第21集第187話，炭治郎所看到的緣壹的記憶裡，鬼舞辻無慘有7顆心臟和5個腦。此外在第22集第191話，悲鳴嶼在「清澈透明的世界」透視無慘的身體，對他的身體構造難掩驚愕地表示：「他有好幾個腦和心臟！真是難以置信！無慘這個男人！像內臟如此複雜的構造，他居然能夠製造出……超過單一個體該擁有的數量！」

其實在自然界有一種生物擁有數個腦和心臟。章魚除了主要的心臟以外，還有兩顆鰓心臟，一共有三顆心臟。腦則是分別長在八隻腳和頭部，而且5億個神經元（neuron）其中有超過3億5千個是集中在腳上。章魚具備不透過腦部就能決定意志的分散型神經系統。

而且章魚雖然會切斷自己的腳逃離天敵，但牠的腳可以再生。到此為止應該是很多人都知道的常識，不過牠如果是因為壓力而吃掉自己的腳就不會再生了，擁有非常不可思議的生態。鬼也是一樣，猗窩座在敗給炭治郎和義勇時，自己用血鬼術破壞正要再生的身體並灰飛煙滅。此外，無慘不僅會用觸手做出攻擊，還會把自己的血液注入目標，其毒性足以致人於

死地。在第21集第184話，炭治郎遭到無慘攻擊並被注入大量血液，因而陷入瀕死狀態。多數的海洋生物擁有比陸地生物要更強烈的毒性，在章魚之中有個品種叫藍圈章魚，因為擁有能讓人類死亡的毒性而聞名。因此，鬼或許是一種接近章魚的生物呢。

實現「不老不死」的生物真實存在

無慘因為珠世和忍所開發的藥而衰老超過九千年（第22集第193話），如果沒有這個老化，無慘可以生存超過1萬年，活到連魔鬼終結者都比不上的遙遠未來，是個令人驚訝的生命體。

海洋生物中其實也有實現「不老不死」的生物。燈塔水母的水母體因為衰老而即將死亡時，會再次變成幼體（水螅體），可以返老還童。前京都大學準教授久保田信先生是研究燈塔水母的第一把交椅，他在和歌山縣西牟婁郡白濱町成設立一般社團法人「燈塔水母再生生物學體驗研究所」，進行不老不死的研究。

燈塔水母雖然是直徑4～10公釐左右的小水母，但水母之中有像是棲息於澳洲近海，名為箱形水母的水母，還有棲息於沖繩海中的波布水母，都是具有強烈毒性的水母，曾經發生讓人類死亡的案例。無慘與其尋找「藍色彼岸花」，如果他有進行章魚和水母的研究，或許就能進化成更完美的不老不死生命體吧。

無慘和產屋敷家的關係
沒有接任者的上弦之伍

無慘和產屋敷家的關係

在第16集第137話，耀哉對襲擊產屋敷家的鬼舞辻無慘說：「你跟我……有著相同的血脈……」揭曉無慘承襲了產屋敷一族的血緣，以及：「我跟你的血緣……已經沒有那麼親近……」在第16集第86頁的附錄插畫，吾峠呼世晴老師刊出不被採用的扉頁插圖，特別加上說明「無慘跟耀哉的長相就像雙胞胎一模一樣」。此外，在第11集第97話打敗妓夫太郎後，耀哉把無慘形容為「身為我們族人唯一汙點的你」。雖然兩人之間似乎有某種沉重的因緣，但是耀哉已經自爆，很可惜沒有再繼續把他與無慘的關係說清楚。

為什麼只有上弦之伍沒有接任者

在無限城決戰之中，肆・半天狗的接任者是鳴女；陸・妓夫太郎的接任者是獪岳。而伍・玉壺卻沒有後任者。「把部下當成棋子，妻子只要能夠生下接班人，就算因此死了也無所謂。」（第10集第87話）雖然曾經有人猜測過宇髓天元的弟弟可能成為上弦之伍，但是最後並沒有登場。明明在總力戰中有出現的話勝負可能會逆轉，無慘卻在欠缺伍的情況下進入決戰，讓人對於他的「不明布局」留下疑惑。

喜歡鬼滅之刃的

偶像藝人
名人
名簿

在 2019 年日本漫畫年度銷售排行榜中，《鬼滅之刃》成功打破了 11 年間始終位居榜首的《航海王》連霸紀錄，累計銷售量超過 1 億本也是指日可待。在熱潮的影響下，女性偶像群起挑戰角色扮演，或是在節目中傾訴對鬼滅的熱愛，就連演藝界都深受《鬼滅之刃》的影響。

椿 鬼奴

從連載初期就很愛看《鬼滅之刃》的搞笑藝人椿鬼奴，當日本《週刊少年 JUMP》宣布要把複製原畫送給所有應募者時，是會自己去申請的正統派鬼滅迷。她在電視節目中偶爾會戴著炭治郎的耳飾演出，在鬼滅迷之間蔚為話題。外景節目的殘酷企畫中，她也會試圖用「水之呼吸 貳之型」做出精神集中。她主推炭治郎，在碰到辛苦的工作時，就會想起炭治郎勇往直前的身影並努力去跨越難關。

淺川梨奈

寫真偶像淺川梨奈在聲音傳媒發表「淺川聊鬼滅」。聽眾在聽過她充滿熱情的言談後，多半表示「非常容易理解」並給予支持。

宮脇咲良 (IZ*ONE)

宮脇咲良雖然是澈底受到視覺管理，日韓偶像團體的其中一員，她卻因為熱愛禰豆子而把髮尾染成紅色，藉此改變形象。而且竟然拜託工作人員染過 50 次，才成功染上禰豆子的髮色。

核心組

男性組

有吉弘行

眾所周知有吉弘行很喜歡看漫畫，曾大力讚嘆「竈門炭治郎」是**漫畫史上第二棒**的名字。順帶一提第一名是空條承太郎。他對雜聞秀隨便就做特輯的風氣給予忠告，因而獲得核心鬼滅迷的支持。

明石家秋刀魚

65歲的明石家秋刀魚公開自己主推禰豆子。曾經在新幹線上緩緩地**做好禰豆子口罩**，卻被剛好搭乘同班列車的松尾伴內強迫製作炭治郎口罩，既像演藝界教父又不符合形象的御宅行為為蔚為話題。

田村 淳〔倫敦靴子1號〕/〔2號〕

他製作過《鬼滅之刃》片頭曲風格的真人影像短片，以及添加角色扮演影像的影片。更在影片中**獻聲演唱「紅蓮華」**，展現另名為haderu歌手的美好歌喉。

菅田將暉

菅田將暉是漫畫單行本派。他在自己的廣播節目中，曾經花費心力編出海外篇和躲避球篇等**與眾不同的續作故事**，發表非常符合他演員身分的談話。

速水茂虎道

速水茂虎道曾穿著富岡義勇的羽織，化身為「食柱」。在料理影片中他曾經**對洋蔥施展「壹之型 薄斬」**，讓工作人員一臉困惑，並對此感到滿心歡喜。

中川翔子

擅長畫畫，暱稱しょこたん的中川翔子有在影片頻道**展示實況繪圖**。她模仿樣圖一雄、鳥山明和福本伸行等諸位漫畫家的筆觸，所畫出的炭治郎相當傑出且備受討論。

文藝創作組

角色扮演組

叶姊妹

叶姊妹以眾多藝術角色扮演讓人為之傾倒。叶美香扮演胡蝶忍和胸部引人注目的甘露寺蜜璃，叶恭子則是讓大家見識到裝扮成女性的鬼舞辻無慘。和服講究的穿法和雙眼戴著大小不同的彩色隱形眼鏡等等，她毫不妥協的徹底變裝，展現出完美無缺的無慘大人，讓其他玩家相形失色。

有栖未櫻

以寫真偶像身分活躍的有栖未櫻封印起做生意的道具，挑戰男性角色富岡義勇。因為她攻擊性的個性眾所周知，也有人認為她「個性像鬼」。

戀汐蘋果（BAND JA NAIMON! MAXX NAKAYOSHI）

戀汐蘋果曾扮演過甘露寺蜜璃和栗花落加奈央。她「完全重現」充滿療癒氛圍的蜜璃，讓社群網站因此暴動。

中井莉加（NGT48）

中井莉加曾購買整盒鬼滅食玩系列（附貼紙或卡片），並上傳開箱影片，喜歡鬼滅的她雖然覺得很害羞，還是挑戰了扮演禰豆子。

永野芽郁

看起來她對於跟裝扮成胡蝶忍的朋友「配對」很樂在其中。她在電視劇《寵女青春白皮書》其中一幕，扮演成禰豆子的模樣造成話題。在網路媒體所舉辦的問卷「希望誰在真人版演禰豆子？」排名第3名。

吉川 愛

在鬼滅聯名活動中，吉川愛玩《妖怪彈珠》相當投入。她在粉絲見面會時扮演胡蝶忍，展現出跟原作的忍相差無幾的端莊美麗。

神祕的作者吾峠呼世晴與 ufotable 事件

～無論發生什麼事，我們都愛《鬼滅之刃》～

　　《鬼滅之刃》並沒有因為「強度通貨膨脹」，而像在少年漫畫雜誌常會看到的做長年連載，反倒是在跟鬼舞辻無慘進行最終決戰之後，就以現代篇結束，在如日中天時迎接大團圓結局。

　　日本週刊文春基於這個原因，刊載了作者「吾峠呼世晴」是女性，同時因為家庭因素而不再從事漫畫工作的報導。這篇報導一問世，社群網站就充斥著「因為知名漫畫家是女性而進行批判」之類的文章，但事實上並沒有看到對作者有任何否定的意見。無論作者的性別為何，書迷只要看到好作品就會繼續喜愛並且支持下去。此外還有一段時間，也能看到批評甘露寺蜜璃的服裝是「性剝削」的意見，但在公開作者是女性之後，就可以知道作者並沒有抱持那種想法去設計服裝。

　　說到另一個引發問題的事件，就是 ufotable 的逃稅問題吧。畢竟是製作一部引起巨大熱潮作品的動畫製作工作室，雜聞秀也趁機做出相關報導。但是鬼滅迷對於這個事件的意見多半都是「作品是無罪的」，現在還是經常能看到鬼滅迷擠滿 ufotable Cafe。

　　《鬼滅之刃》會變成一個社會現象，不可否認電視版動畫的影響力非常大。若沒有日本首屈一指的工作室 ufotable 製作動畫版，應該不會引發這麼大的熱潮吧。預測之後上映的電影也會大受歡迎，許多人也都很期待看到電視版動畫第二季。唯有製作過第一季動畫、電影版的 ufotable 所製作的作品才是《鬼滅之刃》，這絕對是所有鬼滅迷一致同意的看法。

COMIX 愛動漫 041

超解析 鬼滅之刃最終研究 2
最終血戰解析錄

作　　者／三才ブックス
翻　　譯／廖婉伶
主　　編／林巧玲
排版編輯／陳琬綾
編輯企劃／大風文化
發 行 人／張英利
出 版 者／大風文創股份有限公司
電　　話／(02)2218-0701
傳　　真／(02)2218-0704
網　　址／http://windwind.com.tw
E－Mail／rphsale@gmail.com
Facebook／http://www.facebook.com/windwindinternational
地　　址／231 台灣新北市新店區中正路 499 號 4 樓

台灣地區總經銷／聯合發行股份有限公司
電　　話／(02)2917-8022
傳　　真／(02)2915-6276
地　　址／231 新北市新店區寶橋路 235 巷 6 弄 6 號 2 樓

港澳地區總經銷／豐達出版發行有限公司
電　　話／(852)2172-6513　傳　　真／(852)2172-4355
E－Mail／cary@subseasy.com.hk
地　　址／香港柴灣永泰道 70 號柴灣工業城第二期 1805 室

初版一刷／2021 年 04 月
定　　價／新台幣 280 元

國家圖書館出版品預行編目 (CIP) 資料

超解析 鬼滅之刃最終研究 2：最終血戰解
析錄／三才ブックス作.廖婉伶譯.-- 初版 .--
新北市：大風文創,2021.04 面；公分 .--
譯自：超解読 鬼滅の刃 最終血闘解析録
ISBN 978-986-99622-8-5（平裝）

1. 漫畫 2.讀物研究

947.41　　　　　　　　110002272

如有缺頁、破損或裝訂錯誤，請寄回本公司更換，謝謝。
版權所有，翻印必究
Printed in Taiwan